Raffaello

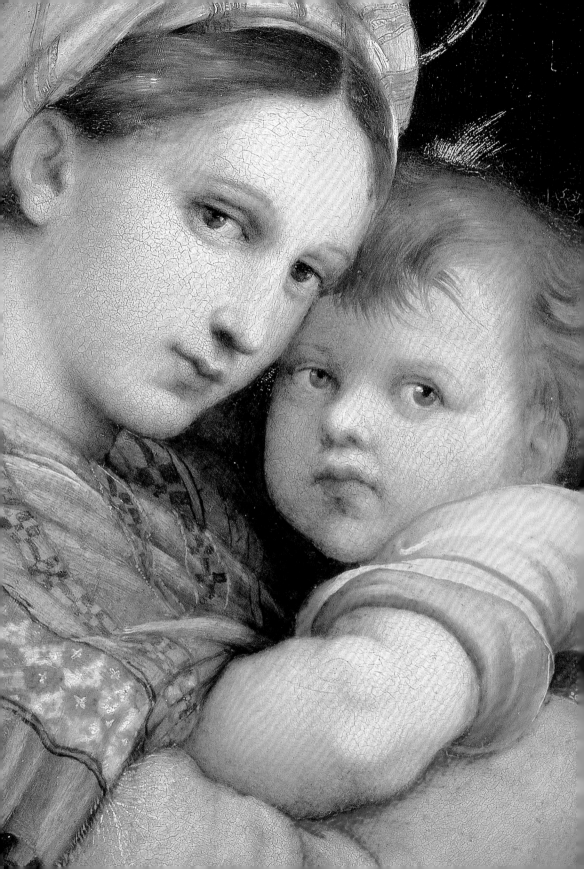

从凡人到艺术家

拉斐尔

Raffaello

秩序之美

[意] 保罗·弗兰杰斯 著　王静 皋芸菲 译

北京时代华文书局

Original Title: I geni dell'arte—Raffaello

Text by Paolo Franzese

Graphic Project: Giorgio Seppi

Editorial Realization: Studio Zuffi, Milano

Cover Beijing Time-Chinese Publishing House
Co.,Ltd, published in agreement with 全景视觉.

本书由意大利蒙达多利出版公司授权出版

中文译本由阁林国际图书有限公司授权使用

前　言

　　1520年4月，万神庙无瑕的穹顶最终接纳了这位最具神性的艺术大师拉斐尔。这位天才画家，在他短暂的生命里达到了艺术最高峰的微妙平衡——在人工美与自然美、宗教美与世俗美之间，弥足珍贵的平衡。

　　500多年以来，拉斐尔以绘制圣母、圣子题材的宗教画闻名，也被公认为学院派精确、优雅风格的典范，被学习、模仿，乃至复制品充斥到令人生厌的地步。如今，廉价的圣母以憔悴的目光注视众生，天使们也出现在T恤和情人节贺卡上，悲叹着。

　　本来浑然天成之物，若自恰当的情境中剥离，即使是拉斐尔的作品也不免沦落为粗劣的复制品，变得庸俗陈腐。然而，一旦站在真正的拉斐尔作品前，就足以体会到艺术品所表达的深切情感，就像米兰的布雷拉美术馆中那个四年级的小女孩无法从拉斐尔的画作《圣女的婚礼》前走开一样。那位站在《圣女的婚礼》前的小女孩说道："我只要愿意，就可以进到这画里头，也可以随意从画里走出来。"由此可见，拉斐尔的画作融合了想象与现实，对沉浸其间的观赏者来说，画中的一景一物好似真实存在一样。

　　绘画史中最知名的、被描绘最多的一个主题——圣母，正可以说明拉斐尔的画作的特色。拉斐尔笔下的一系列圣母形象，不但展示出圣母各种细微的姿态、恬淡的微笑、温柔细腻的神情，而且证明了他在处理人物情态、背景、光线、方位及其他复杂元素方面的卓绝能力。

　　在拉斐尔的画作中，一切似乎都是简洁的、触手可及的。他在梵蒂冈宫署名厅的墙壁上创造了不可能的会面：神学家和圣徒们汇集在上帝的圣坛旁，哲学家置身于智慧神殿之中，历代诗人在希腊帕耳索斯山的花园中漫步，这些会面经过精心设计，却又发生得理所当然。拉斐尔本人并不热衷于自我推销，无意雄心

勃勃地发表某种艺术宣言，亦无意指指点点、大肆评论，他的作品本身就是艺术史上无可比拟的明星。

1520年4月6日，耶稣受难日当天，梵蒂冈宫中出现了一条裂缝，宛如一个不祥之兆。当夜，年仅37岁的拉斐尔死于不明原因的神秘高烧。他将生命中最后的笔触献给了宏伟的《基督变容》（又名《基督显圣》）。这是一幅饱含激情、令人目眩神迷的佳作。骚动的人们簇拥在画作下方，而在画作上方纤薄轻盈的空气中，光辉四射的基督正向着光芒，向着拉斐尔曾比任何凡人都更接近过的美之国度升去。在万神庙的穹顶下，众神的圣殿中，葬于拉斐尔身畔的，是对那永恒青春的甜美怀念。

斯蒂芬尼·祖菲
Stefano Zuffi

目　录

BINAS·

DIIII

生 平 | LA VITA

天降拉斐尔

1483年3月28日星期五，耶稣受难日，拉斐尔·桑西诞生在意大利乌尔比诺一个夹在翁布里亚大区、托斯卡纳大区和艾米利亚－罗马涅大区之间的小小山城——马尔凯，马尔凯同时也是蒙特费尔特罗公爵的领地。拉斐尔才华横溢，却英年早逝，神性的光晕笼罩着他短暂的一生。

拉斐尔的母亲名叫玛吉娅·巴蒂斯塔·恰拉，父亲乔凡尼·桑西是一位画家，曾先后为蒙特费尔特罗家族的两任乌尔比诺公爵——费德里科及其子圭多巴尔多——服务。1491年，年仅8岁的拉斐尔遭遇丧母之痛。在此之后，拉斐尔穿梭于父亲的画室和华美的乌尔比诺宫室之间。在来自亚平宁半岛内外的众多杰出画家及文艺复兴时期其他领域的重量级人物的陪伴下，拉斐尔度过了童年时光。

总督宫中的启蒙

文艺复兴时期的著名作家巴尔达萨雷·卡斯蒂廖内（Baldassarre Castiglione）曾将蒙特费尔特罗家族的公爵宅邸描述为"城池为其形，宫殿为其实"。创造这座公爵宫的建筑师是卢恰诺·拉乌拉纳、弗朗西斯科·乔吉奥·玛蒂尼以及莱昂·巴蒂斯塔·阿尔伯蒂等人。阿尔伯蒂的直接参与，将这宏伟的建筑结构之中的对称之美与不对称之美无懈可击地结合在一起。同一时期出没于公爵宫中的宫廷画家有皮埃罗·德拉·弗朗切斯卡（Piero della Francesca）、安东尼奥·德尔·波拉尤奥洛（Antonio del Pollaiolo）、美洛佐·达·弗利（Melozzo da Forli）、朱斯托·迪·甘德（Giusto di Gand），以及佩德罗·贝鲁格特（Pedro Berruguete），甚至还有桑德罗·波提切利（Sandro Botticelli）。他们共同的工作室就在费德里科那座著名的藏宝室内。在如此活跃的艺术氛围中，年纪长于其他艺术家且技艺纯熟的乔凡尼·桑西经营着他从少年时期便开业的画坊。画坊虽小，业务却很是繁忙，乔凡尼除了接受马尔凯贵族的委托绘制作品，还装饰了总督宫中的缪斯神庙，甚至督造了若干座剧院。

一言以蔽之，拉斐尔的父亲因风格化的技巧和天赋跻身于一个时代的艺术舞台，他技艺傲人，才思敏捷，不但是一位画家，同时也是一位诗人。在圭多巴尔多和伊莉萨贝塔·贡

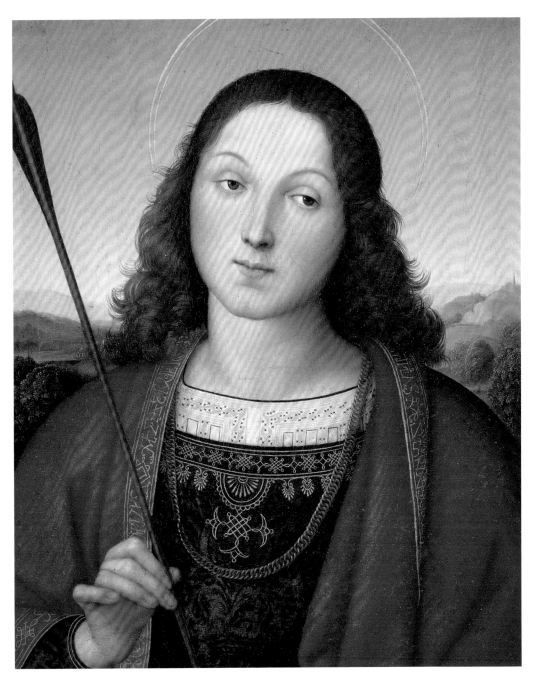

《圣塞巴斯汀像》，约1502年，意大利，贝加莫，卡拉拉学院

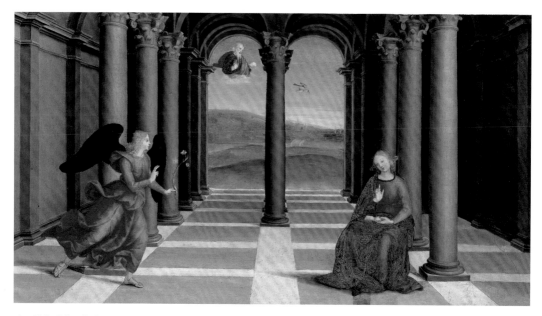

《天使报喜》,奥狄
家族壁龛装饰画,约
1503年,梵蒂冈,梵
蒂冈博物馆

佐嘉的婚礼上,他曾献上自创的用来追思老公爵的押韵编年体诗歌,这份珍贵的历史文献提及了当时风光无限的两位大画家:彼得罗·佩鲁吉诺(Pietro Perugino)大师和年轻的列昂纳多(Leonardo)。他在诗中写道:"这两位同侪,年纪轻轻,对绘画的热情无人能比,他们是列昂纳多·达·芬奇,还有人称来自佩鲁贾的彼得罗的佩鲁吉诺。"

孩提时代的拉斐尔常常出没于父亲的画室,在这里他学习了最基本的绘画技法和理念,以及构图、设计、研磨颜料、握笔,甚至绘制壁画前处理壁面的技巧。他曾在家中一面墙壁上绘制了精致的圣母子像,圣母温柔地将圣婴耶稣拥在怀中,这件作品被

认为是拉斐尔最早的艺术创作之一。尽管乔尔乔·瓦萨里在其《艺苑名人传》拉斐尔篇中,主张佩鲁吉诺才是最终成就拉斐尔的人,但拉斐尔的父亲乔凡尼·桑西却无疑是他的启蒙老师。

或许可以说,拉斐尔后来在佩鲁吉诺大师门下的时光,与其说是刻意而为的师徒关系,倒更像是偶然性的结果。1494年,乔凡尼·桑西辞世,将他欣欣向荣的画坊留给了年仅11岁的拉斐尔以及其他几位同侪,其中有伊凡吉利斯·塔·皮亚恩·迪·梅莱托。父亲的去世令拉斐尔陷入孤独,只有一位吵吵嚷嚷的继母贝拉尔迪娜相伴。他开始管理刚刚继承的画坊,由此揭开了他艺术生涯的序幕。

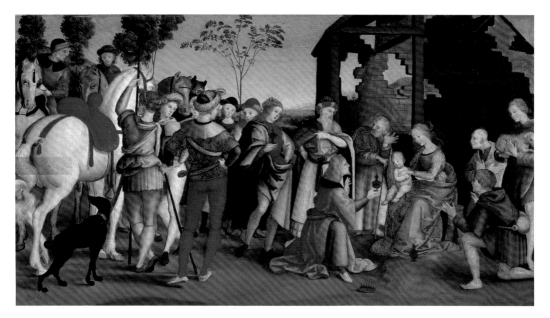

拉斐尔自开始创作，相较于同时代的艺术大师，强烈的个人风格中便流露着甜美抒情之感，展现出源自其父亲及彼得罗·佩鲁吉诺的诗情画意的影响。年轻的拉斐尔往返于马尔凯及翁布里亚之间，并且频繁出入佩鲁贾这个庄重优雅之地。与此同时，他致力于研究佩鲁贾银行家协会办公室的壁画群，这是佩鲁吉诺的毕生杰作。壁画受人文主义者弗朗西斯科·玛图兰齐奥（Francesco Maturanzio）的人物谱启发。在佩鲁贾银行家协会办公室的壁画群中，动物及蔬果装饰的顶线环绕着天花板，天花板上又绘制着精美的星图，下方绘制了众多人们耳熟能详的神话英雄、圣经人物、先知、希腊女预言家等幻想故事

中的角色和拟人化的精神形象。拉斐尔还研究了衍生自罗马帕拉蒂纳山丘上尼禄皇帝金宫的大量古典风格装饰图样，此种装饰流派自意大利中部发端，一直盛行至15世纪末，菲利皮诺·利皮（Filippino Lippi）、路卡·西纽瑞利（Luca Signorelli）、平托瑞丘（Pinturicchio）等画家又对其进行了重新诠释。1516年前后，拉斐尔在为梵蒂冈宫的枢机主教比别纳凉廊绘制壁画时，又一次运用了其中的装饰元素。

　　1499年，年仅16岁的拉斐尔接到了第一份正式委托：为卡斯泰洛城这个饱受瘟疫折磨的翁布里亚小城绘制还愿画《圣三一旌旗》。这幅作品刻画了十字架上的耶稣和圣父，画作前方是圣塞巴斯汀和圣洛可；另一部分则

《三博士来朝》，奥狄家族壁龛装饰画，约1503年，梵蒂冈，梵蒂冈博物馆

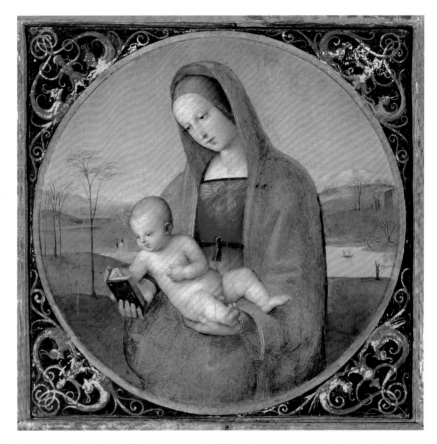

《持书的圣母》，
1504年，俄罗斯，
圣彼得堡，冬宫博
物馆

刻画了上帝创造夏娃。尽管作品处处浸润着佩鲁吉诺的风格，并折射出路卡·西纽瑞利的影响，但仍被视为拉斐尔的个人处女作。值得一提的是，路卡·西纽瑞利于1499年从卡斯泰洛城迁往奥尔维耶托，这很可能促使大量委托转向拉斐尔，从而成就了他事业的开端。

接下来的几年里，年轻的拉斐尔与先父多年的助手伊凡吉利斯·塔·皮亚恩·迪·梅莱托共同接受委托，为圣奥古斯丁教堂的安德利亚·巴隆奇礼拜堂绘制了以托兰迪诺的圣尼古拉为主题的祭坛画。当时，拉斐尔已有"画师"之称，在与委托人订立的合约中，拉斐尔的名字居于年长的合作画家之前，自此，拉斐尔已经被公认为一位出师多年且能够独立创作的画家了，学徒时光已经成为遥远的过去。令人扼腕的是，画作于1789年遭受了强烈地震的影响，如今已成残片，仅保存着绘有圣女、圣父

及两位天使的局部。幸好，借助一些残余的碎片和作品局部复制图，此画仍然有修复的希望。

在这幅为圣奥古斯丁教堂所绘制的祭坛画中，拉斐尔效仿父亲为乌尔比诺圣弗朗西斯科教堂绘制布斐祭坛画的布局，将天父的形象置于杏仁形状中，显得古色古香，同时又展现出佩鲁吉诺之画风（此部分经强烈地震后的残存碎片藏于意大利，那不勒斯，卡波迪蒙特国家博物馆）。画中的圣女（此部分的碎片亦藏于意大利，那不勒斯，卡波迪蒙特国家博物馆）和颈项修长的天使（此部分的残存碎片藏于意大利，布雷西亚，托西奥玛尔蒂楠戈画廊）颇似受到同时代画家贝尔纳多·平托瑞丘的影响。

到了1503年，来自乌尔比诺的拉斐尔年方二十，当时他的足迹不但已遍布翁布里亚的若干核心城镇，甚至到达了亚平宁半岛上的几个重要城市——佛罗伦萨、锡耶纳、罗马。这一时期他创作了包括《沙利的圣母像》《迪奥塔莱维的圣母像》，以及《圣母子与圣杰罗姆及圣弗朗西斯科》等一系列圣母子图。虽然仍隐约可见佩鲁吉诺的画风，但他将圣母与圣婴之间的关系描绘得深刻细腻，亲密无比，这批作品已然展现出拉斐尔特有的创作风格。这种风格一直延续发展，在拉斐尔创作于佛罗伦萨和罗马的几件杰出作品中淋漓尽致地表现

出来。年轻的拉斐尔在翁布里亚已经具有一定的知名度，仅来自佩鲁贾一地的委托就包括为圣安东尼奥的女修道院创作《科隆纳祭坛画》，为西蒙奈·奥狄的孀妇莲德拉·巴耀尼绘制《奥狄家族祭坛画》，以及为普拉托的圣弗朗西斯科教堂礼拜堂绘画。此外，他还在贝尔托·乔凡尼的协助下完成了克拉黑瑟·蒙特鲁奇修道院《圣母升天图》的创作。

在此期间，拉斐尔的好友平托瑞丘邀他前来锡耶纳，共同为锡耶纳大教堂的皮可洛米尼藏书室绘制壁画。平托瑞丘1502年接受了委托，当时他已50多岁，已过知天命之年，疲倦、衰弱，虽然他为佩鲁贾的斯佩洛圣母大殿绘制的壁画备受赞赏，但他的创作力已宛如日薄西山，不比往年。平托瑞丘绘有杰作《庇护二世起程前往巴塞尔大公会议》，堪称当时的艺术大师，他看中了年轻的拉斐尔的才华，请他协助完成这项委托工作。这项委托自然与普通工作不可同日而语，在瓦萨里看来，"借平托瑞丘的赏识引荐，拉斐尔得以共同承揽教皇庇护二世的委托，为锡耶纳大教堂藏书室绘制壁画，拉斐尔的设计和草稿获得了很高评价。这项工程已经为他赢得了相当的声望，然而当他得知，在佛罗伦萨旧宫保存了列昂纳多·达·芬奇和米开朗琪罗的杰出草稿时，便抛弃了锡耶纳生活的种种便利，怀着对艺术的热爱，

前往佛罗伦萨"。

佛罗伦萨初试啼声

1504年下半年，美第奇家族已被驱逐出佛罗伦萨，共和政体初步建立，此时蒙特费尔特罗家族的乌尔比诺公爵圭多巴尔多的姐姐、女爵乔凡娜·德拉·罗韦雷写信给被冠以"神圣旗手"称号的佛罗伦萨执政官皮埃尔·索德里尼，向他举荐拉斐尔。她写道："我有意向阁下推荐这位画家，他出身乌尔比诺，名叫拉斐尔。他才华出众，已有所成，意欲在佛罗伦萨精进技艺，他已故的父亲可谓贤良，我亦赞赏这年轻人的温和审慎。虎父无犬子，我真盼望他能青出于蓝而胜于蓝……"当时，佛罗伦萨经济萧条，而市民拥护共和政府的热情高涨，同年9月8日，米开朗琪罗献给共和国的不朽杰作《大卫》在佛罗伦萨西组瑞利广场揭幕。在此之前，大师达·芬奇和米开朗琪罗被召至佛罗伦萨旧宫，为500人大厅创作壁画《安吉亚里战役》和《卡辛那战役》，可惜两幅巨作均只绘出草稿，未能完成。瓦萨里称，拉斐尔目睹草图后，为之倾心，于是断然终止与平托瑞丘的合作，离开锡耶纳，移居至佛罗伦萨。

在佛罗伦萨热络的艺术圈氛围中，拉斐尔与众多画家结为好友，如出身艺术世家桑加罗家族的亚里斯托提勒、李多弗·吉兰达约（Ridolfo Ghirlandaio）、修士巴托罗缪（Bartolomeo）、建筑家巴乔·达涅罗（Baceio d'Agnolo），以及他画坊的常客——桑加罗家族的安东尼奥（Antonio）、桑索维诺（Sansovino）、格拉纳奇（Granacci）等人。佛罗伦萨的生活令拉斐尔直接与当时画坛的重量级画家建立了深厚的情谊，借此机会，他得以在包括马萨乔、多那太罗在内的几位14世纪最重要的画家的画坊中研习，从画坊出产的大量作品中，汲取诸如个人画风、构图、范式等基础知识，还可向众位大师请教，琢磨出自身原创的独特画风。这一切终究决定性地使他成为一位世纪大师。

此时，拉斐尔已至而立之年，在佛罗伦萨，他默默无闻，但在佩鲁贾和乌尔比诺两地，他却早已扬名立万。他继续承接来自两地的委托，于1505年完成了为圣安东尼奥的女修道院创作的《科隆纳祭坛画》，同时开始着手为佩鲁贾的圣斐奥伦佐教堂小礼拜堂创作《安西代伊祭坛画》。在《安西代伊祭坛画》中，宝座上的圣母怀抱圣婴耶稣，与画中诸位圣徒一同构成稳定的金字塔形布局。这种构图方式显然受到达·芬奇的影响，同时又颇具佩鲁吉诺的风范。

《安西代伊祭坛画》的主题相当常见，然而作者显示出的高超绘画技

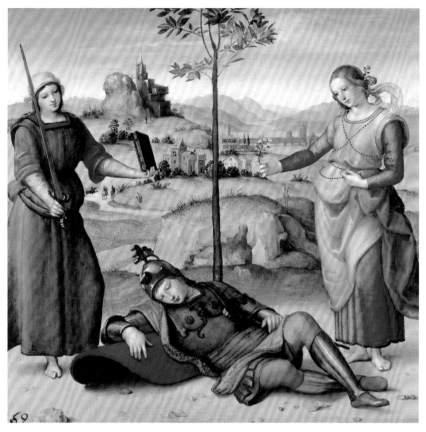

巧，以及独创性表现手法，令人赞叹
不已，光线的作用和稳定的建筑式构
图使画中的人物栩栩如生，具有一种
真实的质感。拉斐尔为佩鲁贾圣塞维
罗修道院教堂创作并署名的另一幅主
题为神圣三位一体与诸圣徒的壁画，
亦可追溯至1505年。拉斐尔生前未能
完成这幅作品，他去世后，遂由佩鲁
吉诺将壁画下半部补全。虽然创作年
代稍显久远，却令观者不禁联想到拉
斐尔的中、后期作品。确实在这一时

期，通过与画家巴托罗缪的交流，拉
斐尔在佛罗伦萨度过的最后时光中，
抵达了他艺术生涯的新阶段，他的作
品展现出更华丽的景象，并即将在未
来梵蒂冈的创作中进一步发扬光大。

圣母像与肖像画

随着青年拉斐尔在佛罗伦萨声
名鹊起，更多顾客从乌尔比诺闻风而
来，蒙特费尔特罗的贵妇热情洋溢地
支持他的事业，向他订购了大量肖像

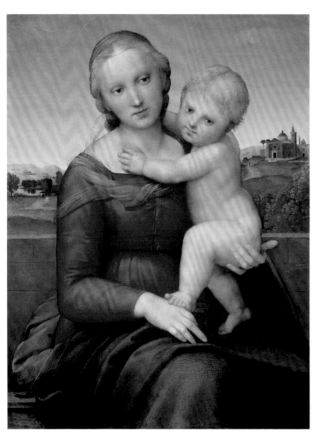

《小考佩尔圣母》，约 1505年，美国，华盛顿，华盛顿国家美术馆

像画更明显地展露出画中人的内心和外在特点；他同时还应显贵望族们的要求创作了大量的圣母子像，通过不断改变人物布局，以罕见的柔情和精致描绘圣母子间亲密的关系，从而不断赋予这一常见绘画主题新的内涵。拉斐尔于1505年末至次年初为佛罗伦萨富商洛伦佐·纳兹和上流社会女子桑德拉·乔凡尼·卡尼贾尼的婚礼创作的《嬉戏金翅雀的圣母子图》堪称旷世佳作，遗憾的是由于纳兹家中天花板塌落，将此画砸成若干片，后来经李多弗·吉兰达约将之修复才得以保存。

画，其中包括现藏于佛罗伦萨乌菲齐美术馆的《持苹果的青年男子》。画中描绘的是公爵的继承人，出身于贵族世家德拉·罗韦雷的弗朗西斯科·德拉·罗韦雷。在这幅作品中，拉斐尔表现出了他对所描绘的人物心理的精准揣摩，从而捕捉住对方含蓄内敛的性格特征。他炽热的笔触展现出成熟的洞察力，以及承袭自父亲、属于佛拉芒画派的特有激情。随后在佛罗伦萨度过的日子里，他受委托创作的肖

这幅作品将拉斐尔的个人风格和具有特殊目的的创作主题结合在一起，画中的主体形象圣母姿态优美，她优雅地伸向圣婴耶稣和幼年圣若望的手，占据了画中风景的中心，构成达·芬奇式的金字塔造型。精致卓绝的肢体语言强调了母子之间亲密的情感关系，并进一步将之升华。虽是圣像，却流露出慈母柔情，这在拉斐尔的笔下屡见不鲜，如：《奥尔良圣母》中圣母为耶稣的小脚抓痒，《布里奇沃特圣母子图》中母子的眼神交流，《大考佩尔圣母》中圣婴将小手伸向母亲乳房的情景，无一不显得亲昵自然，毫无造作之感。此外，《圣母子与圣约翰》《草地上的圣母》等画作也将母子亲情刻画得十分感人。拉斐尔创作的众多圣母像可谓无价之宝，它们证

明了拉斐尔如何以常规的主题、情态和构图为基础，创作出新颖、丰富的作品。

温柔的微笑、关注的目光、细腻的关怀交织成《卡尼贾尼的圣家庭》，这幅杰作足以说明一切，超凡卓绝的诗意情调点亮了日常生活中平凡的场景，瞬间从此凝为永恒。这个时期的拉斐尔开始尝试创作新风格的人像画，并取得了巨大成功。其中最著名的作品包括为杜尼夫妇创作的《阿涅罗·杜尼像》《玛德莱娜·诗特洛绮像》，这两幅画作现藏于佛罗伦萨皮蒂宫的帕拉蒂纳美术馆。拉斐尔进行创作构思时，将一对肖像以双联幅的形式绘出，他细致地描绘了画中人贵重华美的服饰和珠宝，以暗示这对夫妇的社会地位，并通过严谨的观察，以内敛的方式展现人物的性格特征。同时他创作的类似形象包括《抱独角兽的贵妇》中的贵妇，以及《哑女》中的贵族女子。

拉斐尔的人像作品具有纤毫毕现的特点，同时注重分析人物的内心思想，他在佛罗伦萨完成了圣弗朗西斯科大教堂巴耀尼家族葬仪礼拜堂的祭坛画《基督被解下十字架》（现藏于罗马，鲍格才美术馆）。这幅祭坛画无懈可击地将面对死亡的悲恸与生命的悸动融合在一起。

巴耀尼祭坛画的诞生缘起于阿塔兰塔·巴耀尼纪念其于1500年遇刺

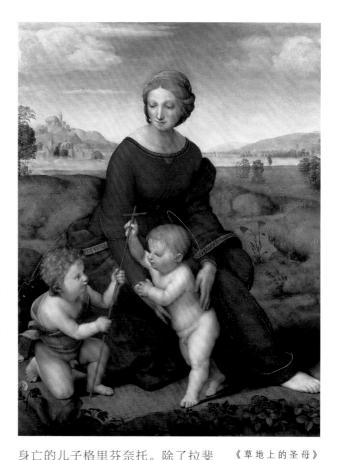

身亡的儿子格里芬奈托。除了拉斐尔的《基督被解下十字架》，还有一幅似乎是由多梅尼科·阿尔法尼（Domenico Alfani）绘制的《永恒的赐福》（现藏于意大利，佩鲁贾，翁布里亚国家美术馆），被置于《基督被解下十字架》上方，构成祭坛画整体的拱顶装饰，画作底部则由"信""望""爱"三项美德为主题装饰的镶板（现藏于教廷，梵蒂冈博物馆）组成，拱顶和底部共同构

《草地上的圣母》（《丽城的圣母》），1506年，奥地利，维也纳，艺术史博物馆

成整个祭坛画。在佛罗伦萨的最后日子里，拉斐尔的画风日益丰富，他兼容并蓄，将古典绘画的鲜明元素与丰富的人物肢体语言及内在情感糅合在一起，创作出洋溢着英雄气概的诗意之作。

《华盖下的圣母》是拉斐尔为佛罗伦萨绘制却未能完成的一幅祭坛画。因为当时建筑师多纳托·布拉曼特（Donato Bramante）邀请拉斐尔前往罗马，他旋即中断了创作，匆匆离开"百合之城"佛罗伦萨，赶往当时教皇尤利乌斯二世治下的"永恒之城"。《华盖下的圣母》虽是未完成之作，然而在16世纪初的整整20年间，一直被奉为佛罗伦萨祭坛画的典范。画中包含的许多创作元素，不仅影响了以修士巴托罗缪和安德烈亚·德尔·萨尔托（Andrea del Sarto）为首的许多同时代的艺术家，而且展现了拉斐尔即将在罗马开始的下一个创作阶段的特色，他已然摒弃了陈腐的构图模式，着眼于以丰富的动作和情感表现来实现对人物性格的描绘。例如，在此幅作品中，居于右侧的圣奥古斯丁，向着比肩而立的另一位圣徒雅各布所在的方向有力地探出手臂，这只伸出的手臂有如赏析这幅杰作的指向标，将观者的目光引向半圆形的场景以及众人物之间神性的联系，这些独具风格的构思，稍后即表现在他为梵蒂冈创作的众多壁画当中。

罗马，开启拉斐尔创作巅峰的"永恒之城"

当受到布拉曼特召唤时，拉斐尔撂下《华盖下的圣母》的创作，奔赴罗马城。据乔尔乔·瓦萨里称，布拉曼特当时正为教皇尤利乌斯二世工作，考虑到拉斐尔是他的同乡，又和他沾亲带故，于是写信告诉拉斐尔他目前正为教皇服务，已经奉旨建造了十间大厅，依他之见，这很可能就是拉斐尔崭露头角的机会。

尽管瓦萨里此说有捕风捉影之嫌，但可以想见，这位本名朱利亚诺·德拉·罗韦雷的教皇尤利乌斯二世，很可能是受不了他那住在马尔凯的侄子弗朗西斯科·德拉·罗韦雷软硬兼施的游说，于是就给了拉斐尔创作的机会。弗朗西斯科·德拉·罗韦雷在1508年继承舅舅兼养父圭多巴多的爵位，成为名正言顺的乌尔比诺公爵，他的母亲正是那位致信于佛罗伦萨执政官索德里尼，向其举荐拉斐尔的女爵——乔凡娜·德拉·罗韦雷。母子二人皆是拉斐尔的狂热粉丝。

"永恒之城"——罗马，立即向拉斐尔展现了它迷人的风姿，众多可以追溯到古希腊或古罗马时代的建筑遗址，历代大师流传下来的经典雕塑，《拉奥孔》《赫拉克勒斯与安泰》《贝尔维德雷的躯干》《幸运的维纳斯》《观景殿的阿波罗像》，以及被人称为"埃及艳后"的克娄巴特

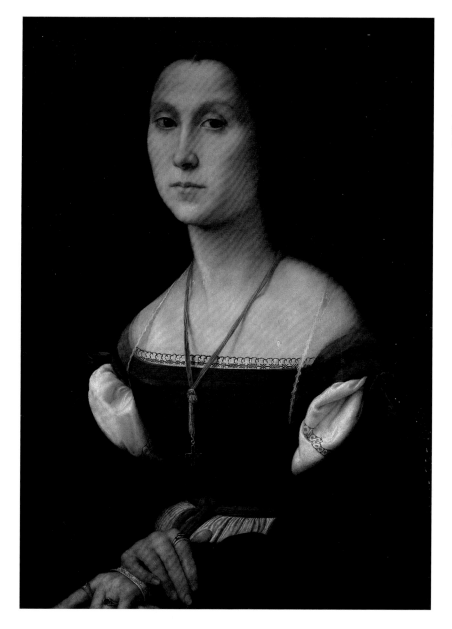

拉的雕像《沉睡中的阿里阿德涅》等
杰出作品遵从教皇尤利乌斯二世的意
志被安置在梵蒂冈观景殿里。在浓厚
的古典气氛笼罩之下，城中却分布着
建筑鹰架，布拉曼特正在这位有史以
来最受争议的教皇的授意下，对城市

施行现代化改造。这位教皇在事业
上栽过不少跟头，生活习惯极尽奢
华，财政状况经常入不敷出，因此
在这两方面名声不佳；但他确实有
一定的审美修养，算得上是一位热
衷于艺术的爱好者。他在位期间，

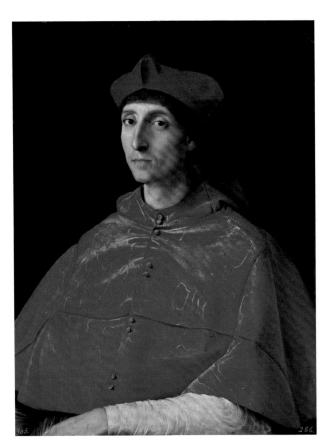

《枢机主教像》，
1510年，西班牙，马
德里，普拉多博物馆

为西斯廷礼拜堂创作宏伟的壁画，以及他本人的陵墓——那座似乎耗去永无止境的时间来建造、令人精疲力竭的"教皇尤利乌斯二世之墓"。米开朗琪罗原指望可以在墓中小室创作并安置他的雕塑《葬礼的悲剧》，最后这个计划由于施工预算不足，以夭折告终。

中世纪人文学科的对话

1509年1月13日，教皇支付了拉斐尔酬金，命他开工绘制署名厅天花板上的圆形及三角形装饰画。在此之前，建筑师索多玛已经完成了天花板中心的八角形装饰。当教皇本人亲手揭开覆盖成品的帷幕时，拉斐尔精彩绝伦的技艺令他为之动容，遂决定将居所的所有绘画装饰全都交由拉斐尔来完成。瓦萨里有言为证："不分长幼，教皇把所有其他画家的作品统统扫地出门了。"就这样，署名厅装饰的成功为拉斐尔赢得了一份令人羡慕的差事——装饰教皇的整栋私邸。

梵蒂冈宗座宫殿的装修缘起于尤利乌斯二世搬家的念头。先代教皇尼古拉五世扩建了宗座宫的侧翼，并将顶层作为私用，此后历代教皇皆沿用。教皇亚历山大六世时，委托画家平托瑞丘对居所进行了装饰，然而尤利乌斯二世实在不想在这位声名狼藉的前辈的故居里过日子，他毫不犹豫地命令开工翻修尼古拉五世

任命布拉曼特为监工，将原本始于台伯河西岸博尔戈区，在塞提米亚纳拱门处与波尔图恩塞大道交会的"伦贾拉走廊"，与台伯河东岸的朱丽娅路出口连接在一起，主持建造了一个新的交通网络。也是这位教皇雷厉风行地召唤了诸如佩鲁吉诺、索多玛（Sodoma）、洛托（Lotto）、路卡·西纽瑞利等文艺复兴时代的艺术巨匠，重新修缮了圣彼得大教堂，全面升级了他私邸的装潢；并召唤米开朗琪罗

传下来的宅邸，派人重新绘制皮埃罗·德拉·弗朗切斯卡（Piero della Francesca）、巴托罗缪·德拉·贾塔（Bartolomeo della Gatta，又名皮埃罗·安东尼奥·德伊）以及西纽瑞利留下的壁画。根据布拉曼特的提议，尤利乌斯二世委托了当代艺术大师们从事此项工作，最终却全盘托付给拉斐尔完成。正如前文所叙，宅邸整体翻修从署名厅开始。此房间将图书室与教皇书房连接在一起，后来教皇保禄三世又"秉恩典之名"将其用作宗座圣玺最高裁判庭之一，专门批复请愿和申诉。与开辟此房间的初衷一致，索多玛和拉斐尔运用了古典图书馆的传统象征元素对房间进行装饰，在四壁上绘制出气势磅礴的场景，以呼应中世纪四个主要的人文学科：《圣礼的辩论》与神学对应；《雅典学院》与哲学对应；《帕耳那索斯山》与诗歌（文学）对应；《美德》与法学对应。其中若干意象的运用是尤利乌斯二世的提议，同时也受到了圣文德思想的启发，意在将对经典的热爱以及对当代的关注结合在一起。

真、善、美的升华

《圣礼的辩论》是四壁装饰画中首先完成的作品，它以一种前无古人、后无来者的方式将宗教概念置于跨越天地的场景之中进行表述，半圆形的天空中，端坐着三位一体的上帝、耶稣以及圣灵，正下方陈列着圣体。拉斐尔表达了具有宗教意味的均衡结构，整幅作品渗透出无尽的和谐之美，辩论中的众人举手投足皆流露出平静而高贵的古典气质，自然纯熟的构图处处洋溢着神圣之感。

《雅典学院》则实现了古典主义的复苏，运用"新柏拉图主义"影响的历史性叙事及概念诠释方式，将古代以来最重要的哲学思潮云集一堂，从而表达出创作的主题。《雅典学院》与《圣礼的辩论》迎面相向而置，暗喻耶稣形象中蕴藏的宗教启示与流传至今的古代伟大思想遥相呼应，二者一脉相承。在拉斐尔笔下，众多名人纷纷登场——大诗人但丁·阿利吉耶里出席了《圣礼的辩论》；《雅典学院》中，欧几里得酷似当代建筑大师布拉曼特，而赫拉克利特被赋予了米开朗琪罗的相貌。现代科技方法对此画的分析表明：米开朗琪罗的形象很可能是后来添加上去的。这位大师与拉斐尔之间的恩恩怨怨，明争暗斗，虽然一向为人所津津乐道，却无碍《雅典学院》成为西斯廷天顶之下的一颗明星。

为了运用透视法描绘出宏伟的建筑背景，拉斐尔很可能请教了布拉曼特，抑或巴斯提亚诺·达·桑加罗（Bastiano da Sangallo）。画面远景中，洞开的碧蓝天幕下簇拥着洁白无

瑕的云朵，《雅典学院》的伟人们宛如身处天地之间的舞台。居于正中央的是柏拉图和亚里士多德，分别以列昂纳多·达·芬奇和巴斯提亚诺·达·桑加罗为蓝本绘制。两位哲学家分别将手指向天空和大地，在二人周围，众星拱月般环绕着的人物三五成群，象征古代哲学思想的不同流派；第欧根尼一人独处，隐喻其与众不同，特立独行。严谨的透视法运用，将群像统而为一，经典优雅的姿态赋予了人物形象史诗般的意味，充满了庄严肃穆之感。

1511年，拉斐尔又完成了署名厅的两件壁画作品，分别是《帕耳那索斯山》与《美德》。房内北墙面向观景殿开辟了一扇窗，拉斐尔在佛罗伦萨时期的作品《华盖下的圣母》中已经尝试过富有动感的圆周式构图，这处设计别致的窗户正令拉斐尔得以再度采用这一构图，诠释众神诗坛《帕耳那索斯山》的场景。女诗人萨福的形象引导赏画者的视线，循着一系列连贯的手势和眼神交汇，观者将目光落在太阳神阿波罗身上，继而遍览画面右侧，最终以诗人贺拉斯为结尾。四面壁画中的最后一幅是位于南面墙壁上的《美德》。画中描绘了以女子形象出现的坚韧、审慎及节制，拱顶内的玺座上端坐着圣奥古斯丁，寓意柏拉图学派所提倡的第四种美德——"正义"高于一切。拉斐尔以简洁的构图诠释了深刻的意象，显然是受

到西斯廷天顶画中米开朗琪罗绘制的《德尔斐女祭司》的启发。画中拱顶下方窗户两侧绘制的左右两幕场景分别寓意"民法"与"教会法"，试图完整呈现房中众多画作所构成的恢宏全景。

赫利奥多罗厅：戏剧化风格的代表作

正当梵蒂冈的装修进行时，教皇对法国采取的军事行动遭到惨败，不但金钱方面损失惨重，博洛尼亚城也被夺走。出于公关需要，尤利乌斯二世亟须让民众信服教皇在世俗上与精神上的双重威权，他委托拉斐尔为另一处房间绘制壁画，此处为教皇主持教会庆典公开露面之用，风格自然应当有别于用作私人藏书室的署名厅。

房间中的第一幅壁画《赫利奥多罗被逐出神殿》笼罩着拉斐尔作品中鲜见的沉重且戏剧化的气氛，幸而有同室另一幅作品《博尔塞纳弥撒的神迹》将此压抑之感略为削减。在《赫利奥多罗被逐出神殿》中，闪烁的烛光照亮了庙宇的内部，叙利亚国王塞琉古遣大臣赫利奥多罗前来庙宇征税，一位降临人间的天使正闯入这个场景之中，惊慌失措的赫利奥多罗及其仆从被挤到画面的边缘；与这骚动混乱的一幕对立的是画面左侧的平静老者，这正是尤利乌斯二世本人。他安居于由众人抬起的教皇御座之上，

靠近他的一位抬辇轿者容貌酷似拉斐尔。这幅场景的目的极可能在影射教皇击败了企图分裂教会的亲法派分子的密谋。另一幅壁画《博尔塞纳弥撒的神迹》着重隐喻教廷于1512年在拉特兰公会上取得的胜利。画面将尤利乌斯二世置于博尔塞纳弥撒的情境之中，展现了教皇全神贯注于圣体圣血瞻礼的场景，从而联系了"圣血节"与其缘起。1513年2月20日至21日间，尤利乌斯二世去世，当时房中第三幅壁画《圣彼得的解脱》正在绘制当中。

尤利乌斯二世去世后，"奢华者"洛伦佐之子乔凡尼·美第奇继任教皇之位，封号利奥十世。这位教皇性格沉静，举止有度，爱好艺术，是位大方的主顾，并让拉斐尔继续完成《圣彼得的解脱》。圣彼得被尊为教廷的首任教皇，从广义上讲，圣彼得重获自由可以理解为教廷的胜利，同时一箭双雕地迎合了新任教皇在拉韦纳战役中失利被囚，后又获释的经历。此外，还可诠释为精神自肉体牢笼中解脱，表达对逝去的尤利乌斯二世的追思。

多产的画坊

30岁时，拉斐尔的画坊已是罗马最活跃多产的艺术品作坊之一。整整一代的画师云集在他身侧，助手的需求人数日益增加，若需要助手时，大家都争先恐后地赶来。在众多私人雇主中，财势傲人的锡耶纳银行家奥古斯蒂诺·基吉于1511年委托拉斐尔为他的乡村别墅法尔内西纳别墅［Villa Farnesina，这栋别墅经常和罗马的法尔内塞宫（Palazzo Farnese）以及卡普拉罗拉的法尔内塞别墅（Villa Farnese）混淆］中的一个房间绘制壁画，即《伽拉忒亚的凯旋》。画面主题源自古希腊诗人式奥克里托斯的《田园诗》、古罗马诗人奥维德的《变形记》，以及另一

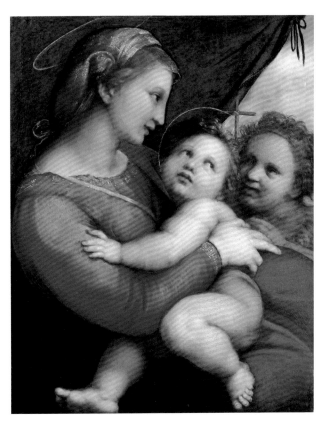

《圣母子与圣约翰》（又称《帐中圣母》），1513年，德国，慕尼黑，老绘画陈列馆

位古罗马诗人阿普利乌斯的《金驴记》，与古典传统文化密切关联。此外，据瓦萨里称，拉斐尔当时似乎狂热地迷恋上一位平民女子。她名为玛格丽特·卢蒂，是台伯河以南特拉斯提弗列地区一个面包师的女儿。为了这个可人，拉斐尔的工作一度毫无进展，幸亏这位基吉先生宽宏大量地将这姑娘安排在别墅中暂住，使得一对恋人不必多花时间便可相见。《伽拉忒亚的凯旋》完成后，拉斐尔又被唤到别墅的普绪克敞廊中领导其他画家协助他完成此处的装饰。完工后，敞廊处处散发着思古之幽情，令人为之惊叹。

1516年，拉斐尔再次接受奥古斯蒂诺·基吉的委托，装饰位于罗马的人民圣母教堂的葬仪礼拜堂，指挥建筑整体的督造。他大胆地以金碧辉煌的马赛克装饰了教堂圆顶。装饰和平圣母教堂的礼拜堂圆顶时，他则运用了希腊女预言家与天使的形象。尽管拉斐尔在此沿袭了米开朗琪罗为西斯廷教堂天顶画绘制的德尔斐女祭司形象，却凭着他诗情画意的艺术触感对经典传统进行了再诠释，展现出他十分强烈的个人风格。

由艺术家进阶为知识分子

如今的拉斐尔不仅仅是位画家，他的工作涉及建筑监造、研究考古、保存古代文化遗产。1514年，年轻的拉斐尔被委托监造圣彼得大教堂。在这项光荣的工作中，他的主导权高于另一位监造者布拉蒙特。次年，拉斐尔又被冠以一个响亮的头衔——"罗马古迹保护人"。同时，教皇利奥十世委托拉斐尔为梵蒂冈宗座宫的博尔戈火灾厅绘制主体装饰画，这也是唯一存世的、完全由拉斐尔独立绘制的作品。此作一直被风格主义画派视为灵感的源泉、必定研习的范本。画作描绘的是847年教皇利奥四世显示奇迹一事。圣彼得教堂是早期基督教建筑风格，教皇立在教堂上层的斗室内，面向人民，以祈祷的力量扑灭了博尔戈区的祝融之灾。利奥十世和尤利乌斯二世想法一致，也希望通过将其本人形貌描绘成前代教皇的办法来颂扬自己。这场照亮了中世纪罗马城的大火被拉斐尔描绘成一幕盛大的景象，画面左侧的群像以英雄主义情调叙述了埃涅阿斯背负年迈的父亲安喀塞斯，在幼子阿斯卡尼俄斯的相伴下逃出特洛伊城大火的故事。在1514年，利奥十世再次委托拉斐尔为西斯廷礼拜堂的内墙设计十匹挂毯。拉斐尔偕其弟子一起完成了设计，图稿被送至比利时的布鲁塞尔进行制作，材料则由佛拉芒地毯商供应。

在拉斐尔生命的最后几年中，他格外醉心于建筑和古代装饰艺术。他留给世人的另一件未完成的作品就是位于罗马的圣母别墅。站在圣母别墅中的走廊和阳台，四周饰以精美的装

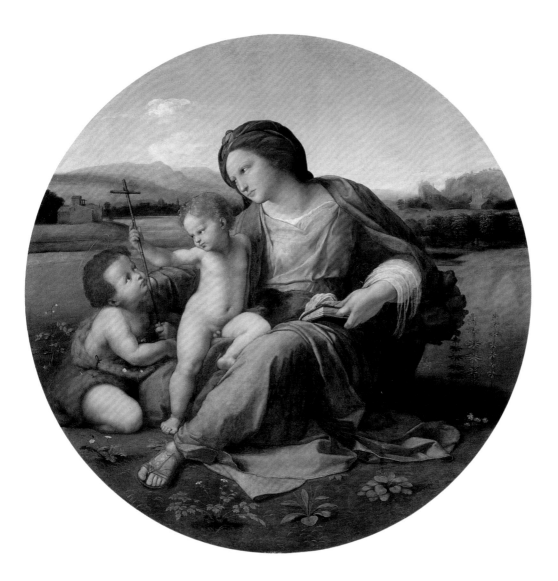

潢和壁画，可以俯瞰绿色的花园，令人立即想起以尼罗的金屋为代表的古代建筑。梵蒂冈宫的装饰亦印证了拉斐尔对古典风格情有独钟。例如，比别纳走廊的装饰便带有强烈的"穴怪"（grottesche）风格。"穴怪"源于"洞窟"一词，指尼罗所建造地下宫殿（金宫）的怪诞风格，可算是古典装饰的范本。随着驾驭宏伟复杂主题的能力日益精进，拉斐尔偕众多同侪和弟子建

《阿尔巴圣母》，1511年，美国，华盛顿，华盛顿国家美术馆

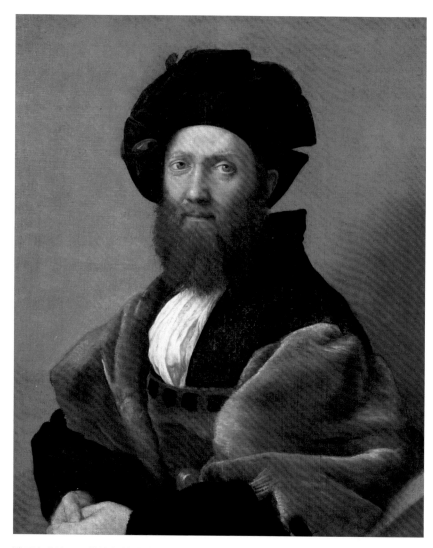

《绅士画像》，1514年—1515年，法国，巴黎，卢浮宫

造了令人惊叹、装饰华美的梵蒂冈走廊，留给世人一件伟大的集体创作作品。

绝响

拉斐尔常常专注于捕捉灵感，然后将作品的加工留给弟子们完成，不

少令人难忘的杰作均是由此诞生的，例如《圣塞西莉亚》。画面中乐器散落于地面，对静物的描绘精雕细琢，显然是受7世纪画作的启发。另一幅作品《椅上圣母子》甜美的色调与此作颇为相似，同时画面又展现了完美的

几何分割，以及令人精神为之一振的自然惬意之感。拉斐尔的一系列肖像画作品则令观者似能与画中的主角相互发觉彼此，甚至直接进行交谈，代表如他为友人巴尔达萨雷·卡斯蒂廖内绘制的肖像，为银行家宾铎·阿尔托韦蒂绘制的肖像，著名的《教皇利奥十世和二位主教》，还有被费德拉·因吉拉米称为"完美杰作"的《托马斯·因吉拉米的肖像画》。拉斐尔还绘制了偕友人的自画像，以及面包坊姑娘"芙娜琳娜"微笑的面容，他将她描绘得既端庄又有魅力，丰满的手臂上套着一只臂环，上面镌刻着画家的名字，犹如一枚爱情的封印。

1520年4月6日，耶稣受难日当天，梵蒂冈宫中出现了一条裂缝，好似基督赴死之时神殿的帐幔竟然撕裂一般。是夜，年仅37岁的拉斐尔死于不明原因的神秘高烧。他将生命中最后的笔触献给了宏伟的《基督变容》。《基督变容》是对《圣经》的诗意诠释：画作下方的人群以别有深意的目光互相注视着，神情怀疑抑或兴奋，一位激动的青年与他的父亲互相搀扶着；而在画作上方纤薄轻盈的空气中，是以色列的塔尔博山丘，一袭白袍的基督被包围在耀眼的光芒中，借上帝的神恩乘风而起，简洁、至美、坚定地超越世俗。

作 品 | LE OPERE

科隆纳祭坛画
Pala Colonna

约1503年—1505年

帆布油画，172.4 cm × 172.4 cm
纽约，大都会艺术博物馆

　　《科隆纳祭坛画》是年轻时的拉斐尔为佩鲁贾圣安东尼奥的女修道院绘制的，被视为他创作的第一幅祭坛画。画中圣母戴着头纱，身披镶金斗篷，怀抱圣婴耶稣，安坐于文艺复兴风格的华美宝座之上。圣彼得和圣凯瑟琳立于右侧，圣保罗和圣玛格丽特立于左侧，圣约翰则被描绘成一个可爱的男孩，依偎于圣母膝旁。

　　根据瓦萨里的叙述，画作的委托人明确提出要求，希望画家精心绘制圣婴耶稣和圣约翰的衣饰，以示其身份高贵。圣凯瑟琳仪态优美，圣玛格丽特低头倾向圣母，反映出拉斐尔受师父佩鲁吉诺的影响，然而画面体积感和色彩的运用又有别于佩鲁吉诺。凭借敏锐的色感，拉斐尔赋予这些受限于传统表现范式的人物形象以新的生命。尽管画中人并未直视赏画者，但目光似乎已表明他们意识到观看者的存在。

　　立于前列的圣彼得与圣保罗形象高大伟岸，显现出拉斐尔受到旅居佛罗伦萨期间结识的另一位画家巴托罗缪的影响。很可能在《科隆纳祭坛画》完成的最后时刻，拉斐尔决定采纳巴托罗缪的画风。

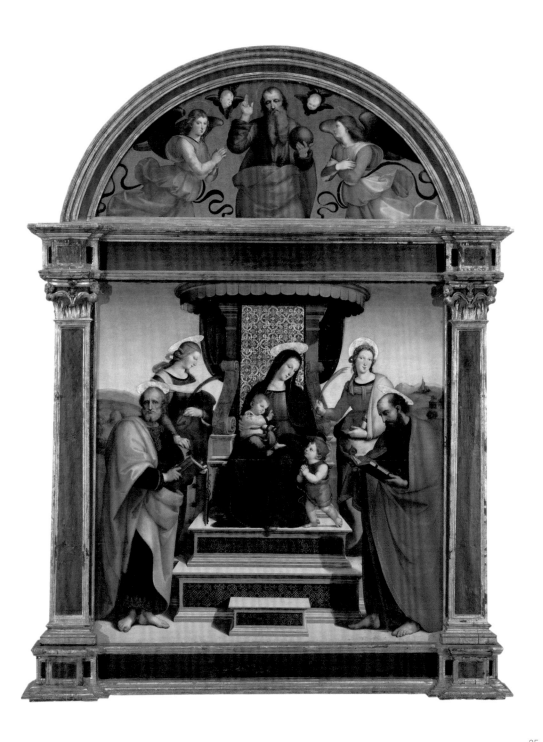

奥狄家族祭坛画

Pala degli Oddi

约1503年

原作为木板油画，后制成帆布油画，267 cm × 163 cm
梵蒂冈，梵蒂冈博物馆

《奥狄家族祭坛画》是为佩鲁贾普拉托的圣弗朗西斯科教堂礼拜堂创作的。此外，拉斐尔还在贝尔托·乔凡尼的协助下完成了克拉黑瑟·蒙特鲁奇修道院《圣母升天图》的创作，委托人是莲德拉·巴耀尼，其夫为西蒙奈·奥狄，已于1498年死于流亡途中。

祭坛画下方伴有三幅精美的木板油画，分别为《天使报喜》《三博士来朝》《圣母于耶路撒冷神殿中奉献耶稣》。1797年，祭坛画落入拿破仑·波拿巴手中，并被他带回巴黎。他打算将木板画移到帆布上，以利于保存。后来意大利于1815年重获此画。全画拦腰分为上、下两部分，虽无相关文献佐证，但根据画风的变化推断，似乎创作于不同时期。画作上部描绘了圣母在众天使的赞美中加冕，奏乐天使的姿态优雅却略显凝滞，令人想起1502年前后拉斐尔描摹的草稿，反映出画家佩鲁吉诺的鲜明影响；在画作下部，圣母的棺木周围盛开着玫瑰与洁白的百合花，使徒们环绕棺木围成半圆形，棺椁透视结构上表现出来的视觉深度，以及诸使徒形象的塑造与表现，则是拉斐尔逗留佛罗伦萨时习得的技艺，他必定在那里瞻仰了乔托与马萨乔的画作，并深受启发。

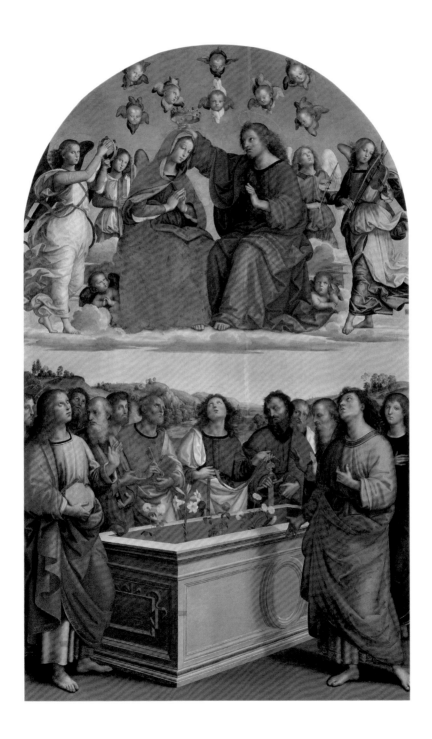

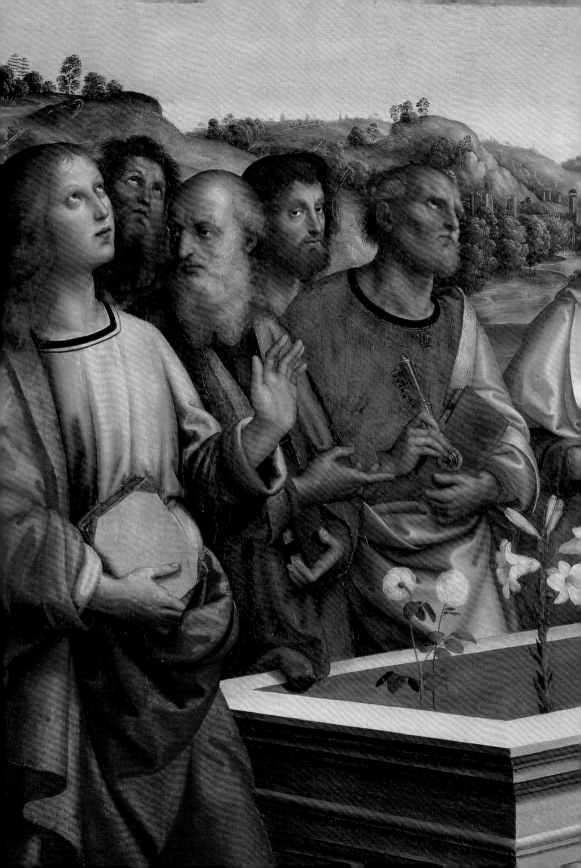

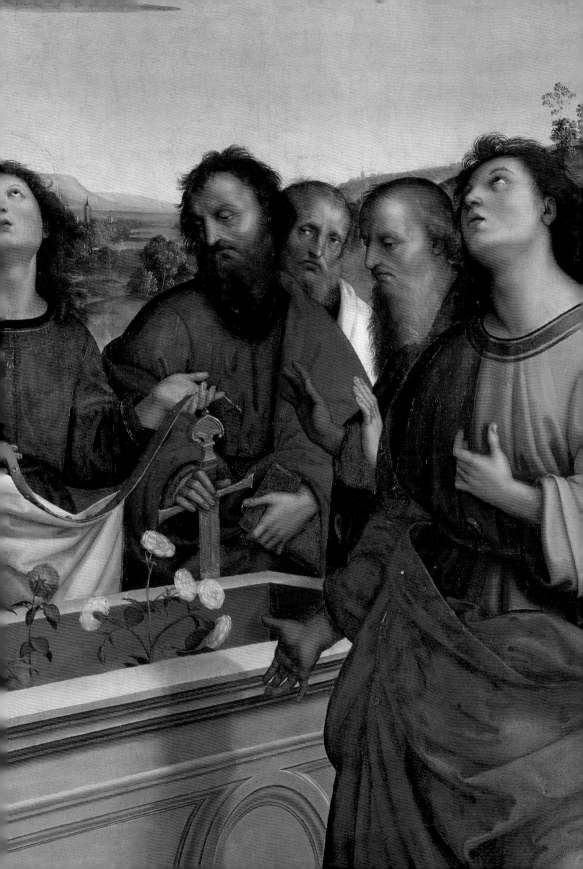

基督受难

Crocifissione Mond

1503年—1504年

帆布油画，280 cm × 165 cm
伦敦，伦敦国家美术馆

　　此画描绘了被钉在十字架上的耶稣形象。耶稣两侧各有一位飞翔的天使，天使们手持小小的高脚杯承接自耶稣胸膛与双手滴落的鲜血。与此同时，圣母与福音传教士圣约翰立在十字架下，圣杰罗姆与抹大拉的玛利亚双膝跪地，正在一同为耶稣祈祷。

　　这幅祭坛画是拉斐尔为卡斯泰洛城圣多明我教堂内的伽瓦里礼拜堂绘制的。原作本配有两块祭坛镶板，后来被肢解。格罗瑙（Gronall）首先发现它们，并辨认出其中一件《圣杰罗姆的奇迹》描述的是圣杰罗姆拯救枢机主教西尔瓦诺免于殉难的情景（现藏于美国北卡罗来纳州罗利市的北卡罗来纳美术馆）；另一件描述了欧瑟伯的三名死囚借助圣杰罗姆的衣裳逃出生天的故事（现藏于葡萄牙里斯本的国立古代艺术博物馆）。

　　拉斐尔借鉴了中世纪晚期人像绘画传统，在耶稣受难的十字架两臂上方分别绘制了太阳和月亮，以此影射希腊字母表中的起首字母"α"与结尾字母"ω"，寓意神子耶稣掌控万物之始终。画中天使及圣徒们的形象展现出极其鲜明的佩鲁吉诺风格，以至于乔尔乔·瓦萨里不禁感慨："若无拉斐尔署名（十字架下端可见'RAPHAEL VRBINAS P'的字样），谁能相信这竟不是彼得罗·佩鲁吉诺的作品。"尽管这幅作品表现出与佩鲁吉诺千丝万缕的联系，但人物形象与清晰的背景风光［夏蒂·杜普莱（Ciardi Dupré）认为，背景正是佛罗伦萨的景致］之间的和谐之感，已然孕育着这位年轻艺术家特征感十足的构图风格。

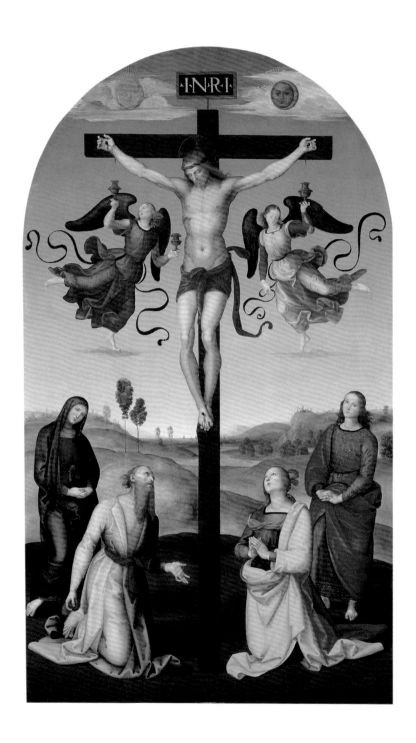

持苹果的青年男子

Ritratto di giovane con la mela

1504年

帆布油画，47 cm×35 cm
佛罗伦萨，乌菲齐美术馆

　　此画曾一度被认为是弗朗西亚（Francia）或塔马洛乔
（Tamaroccio）的作品，如今终归于拉斐尔名下。几乎无须争
议，作品可以追溯到1504年，正是拉斐尔初到佛罗伦萨之时。
画中的年轻男子无疑地位崇高，可以确认他是出身贵族世家德
拉·罗韦雷的弗朗西斯科·德拉·罗韦雷。1504年，他刚满14
岁，刚刚继承了舅舅圭多巴尔多"乌尔比诺公爵"的爵位。

　　画中，这位高贵的青年右手持着一颗带有强烈象征意味
的金苹果，隐喻他权势滔天，前途无量。画作以精细的笔触和
鲜艳的色彩，通过对细节的描绘，向世人昭示了弗朗西斯科的
显贵身份。画中人由白亚麻布制成的袖口和衣领，以及层次分
明的以黑貂皮绲边、镶金内衬的红色衣袍，都显露出拉斐尔自
佛拉芒肖像画中习得的高超技巧。人物被置于优美广阔的风景
之中，精确细腻的面容栩栩如生。青年的视线专注庄严，已然
具备一位公爵应有的目光和气度。1631年，美第奇家族从德
拉·罗韦雷的遗产中购得此画，起初藏于皮蒂宫，后又收藏于
乌菲齐美术馆。

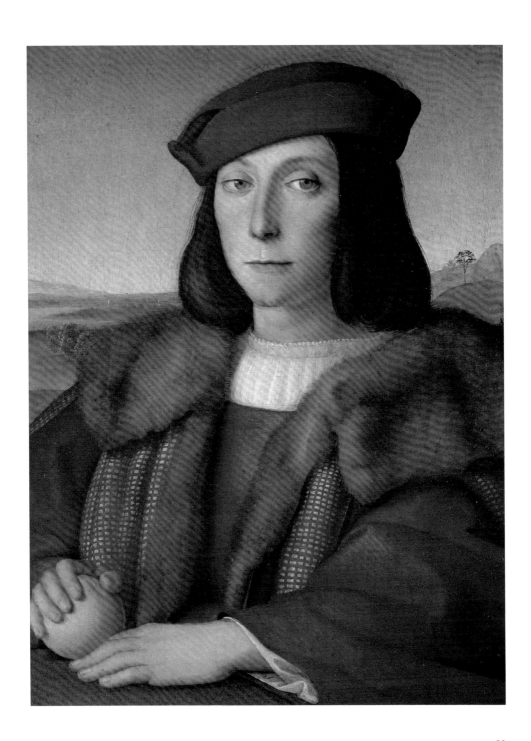

圣女的婚礼

Lo sposalizio della Vergine

1504年

木板油画，170 cm × 118 cm
米兰，布雷拉画廊

　　此画为拉斐尔为佩鲁贾普拉托圣弗朗西斯科教堂内的艾伯塔兹尼礼拜堂创作，堂上镌刻着拉斐尔大名"RAPHAEL URBINAS MDIIII"（拉丁语：乌尔比诺的拉斐尔——1504年）。画作尺寸不大，却闻名四方，堪称拉斐尔青年时代的巅峰之作，当时他年仅21岁。作为向恩师致敬之作，《圣女的婚礼》借鉴了佩鲁吉诺于1481年至1482年间为梵蒂冈西斯廷礼拜堂绘制的《耶稣向圣保罗交付天堂钥匙》的构图以及其同名作品《圣女的婚礼》（现藏于法国卡昂美术馆）中的人物形象。

　　然而相较佩鲁吉诺略显过时的版面配置，拉斐尔在构图及人物造型两方面都超越了佩鲁吉诺。画面场景是一处宏伟庙宇的前庭，地面的铺设产生了精确的远景透视效果，从而使廊柱结构的背景建筑逐渐延伸至远处。然而构图的几何中心点和垂直落在人物身上的亮光，又将观者的视线引向庙宇，呈现出建筑物与自然风景之间极致和谐的美感。

　　场景中的人物形象几乎无懈可击，简洁利落地围成半圆形，恰好呼应了礼拜堂穹顶以及画板的形状。整幕场景满怀柔情，略微荡漾诗意的惆怅之感，既无沉重的感觉，更无狂热的激情，水晶般空灵澄澈的构图不为外物所扰，渴望由简循繁的赏画者必定失望不已。于此，拉斐尔已充分表现出他成熟且别具一格的画风。

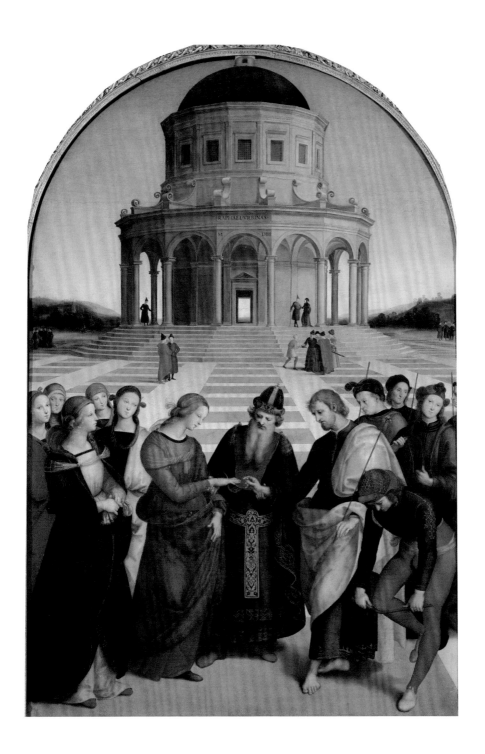

圣乔治大战恶龙

San Giorgio e il drago

1505年

木板油画，31 cm×26.5 cm
巴黎，卢浮宫

此画画面中心处，年轻的圣乔治正与一条恶龙缠斗。在他左侧，满怀恐惧的公主似乎正向这个场景投来最后一瞥，旋即要从画中遁逃。恶龙胸口已遭重创，正进行伏诛前的垂死挣扎。骑士身着盔甲，全副武装，无所畏惧，正策马奋起欲予恶龙最后一击。英武的身姿恰与恶龙的形态构成对比，完美地呼应了背景中女子躯干和双手的动作。

画面的对角线贯穿了"龙""骑士""少女"三者的身影，观看者立刻便可了解整幕场景。画面的叙事性呈现出一种贵族式的几近居高临下的优雅，而且作者还精心衔接了远近层次，造就了视觉、动态及悲怆壮烈的战斗氛围三者之间的均衡感，表现出拉斐尔正在成熟且不朽的诗情。

1504年，英王亨利七世获嘉德骑士勋章，乌尔比诺公爵圭多巴尔多·蒙特费尔特罗于是赠他一批礼品以示庆祝，这件作品的主角圣乔治，号称嘉德骑士的守护神，所以也在送礼名单之内。此画常与另一幅藏于华盛顿国家美术馆的同名作品混淆，幸好1542年和1547年发现的两份礼品清单均提到了这件作品，来龙去脉由此得以澄清。

拉斐尔另有《圣米歇尔大战恶龙》一作，也藏于巴黎卢浮宫美术馆，常与《圣乔治大战恶龙》相提并论。两件作品一度被认为是一套双联画的左右两部分，但如今看来，两件作品的风格与构图有差异，倒更似拉斐尔先后创作于相近时期的作品。

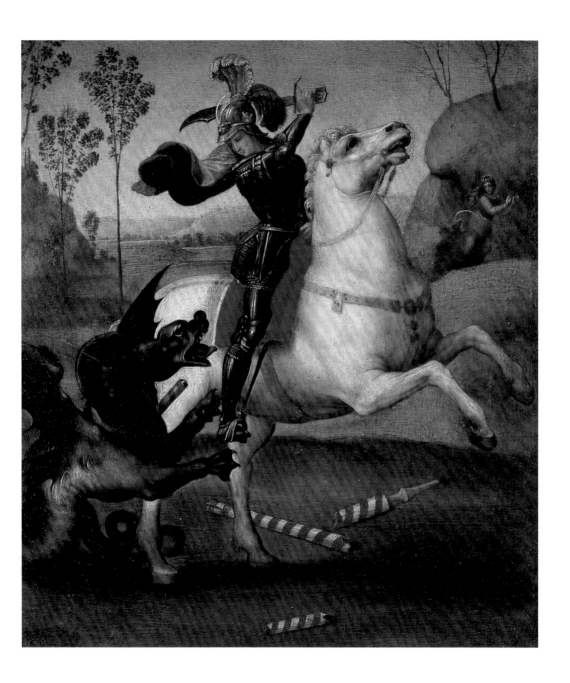

安西代伊祭坛画

Pala Ansidei

1505年

木板油画，238 cm × 156 cm
伦敦，伦敦国家美术馆

《安西代伊祭坛画》是受安西代伊家族委托，为佩鲁贾的圣斐奥伦佐教堂中的小礼拜堂创作的。1505年，拉斐尔曾一度返回佩鲁贾，并短暂逗留，此画很可能是在这段时间内绘成的。

拉斐尔以柔和简练、富有建筑感的线条描绘了宝座上的圣母及圣子。圣母将圣婴抱在膝上，小耶稣正探头张望母亲手持的书卷；圣施洗约翰立于一旁，仰望天空，为婴孩未来的不幸命运悲叹；圣尼古拉立于另一侧，聚精会神地研读手中的《圣经》。

祭坛画原由三部分构成，可惜已遭拆解，绘有圣施洗约翰的部分现藏于伦敦国家美术馆，另外两部分据说以"圣女的婚礼"和"圣尼古拉的奇迹"为主题，如今下落不明。

《安西代伊祭坛画》显示了拉斐尔移居佛罗伦萨前后画风产生的巨大差异，画中完美的空间比例及层次感、精确描绘的建筑元素、高饱和度的用色，以及创造出空间感和距离感的光线，令人物形象栩栩如生，在和谐肃穆的气氛中映衬出角色之间的关联。放置此画的壁龛曾被完全打开过若干次供人欣赏，画作淡雅的色调令人忆起列昂纳多·达·芬奇的作品。在翁布里亚乡村的灿烂阳光中，画中人在平衡和谐的构图中展开神圣的对话，配上小礼拜堂高贵典雅的建筑风格，这幅画堪称完美。

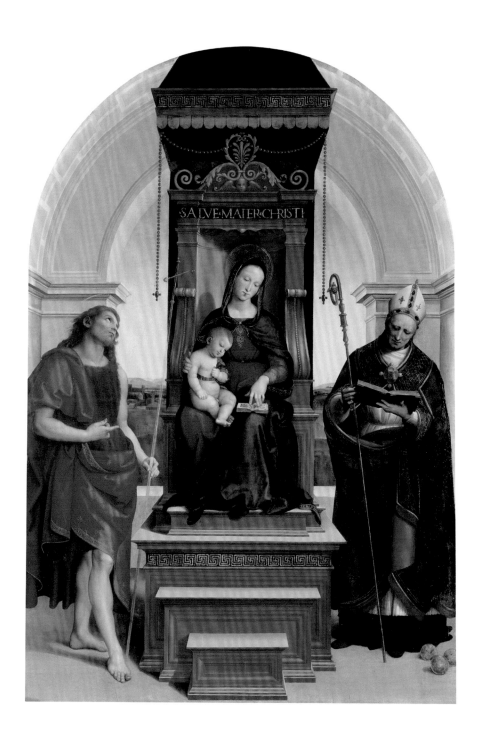

阿涅罗·杜尼像
玛德莱娜·诗特洛绮像

Ritratto di Agnolo Doni
Ritratto di Maddalena Strozzi

1505年

木板油画，63 cm × 45 cm
佛罗伦萨，帕拉蒂纳美术馆

　　1504年1月，阿涅罗·杜尼与玛德莱娜·诗特洛绮完婚，二人婚后不久，便决定委托拉斐尔绘制肖像。当时，拉斐尔才刚刚到达佛罗伦萨，蒙特费尔特罗公爵的姐姐、女爵乔凡娜·德拉·罗韦雷向执政官皮埃尔·索德里尼推荐拉斐尔的信件就跟着到了。起初，拉斐尔打算为玛德莱娜·诗特洛绮绘制全身像，后来他改将二人置于开阔的风景之中，绘制双联画。

　　1370年以前，北欧风格的绘画构图曾一度在意大利中部广泛流行，拉斐尔自幼受父亲乔凡尼·桑西熏陶，后又随佩鲁吉诺学艺。这两位画家都受此风格影响，拉斐尔自然难免受到感染。他以北欧式的精确笔触，描绘人物背景天空中飘舞的轻盈云朵，以及人物的衣裙花边、所佩戴的珠宝、纤毫毕现的发丝，但这种透析式的画法并不阻碍观画者感受人物的内心世界。这两幅肖像画所传达的内敛情感竟使两位主角声名大噪，在佛罗伦萨的市民中传诵一时，直至瓦萨里生活的时代仍为人所知。值得一提的是，吉兰达约为佛罗伦萨新圣母大殿后部绘制的壁画《圣女的故事》中，一位女子佩戴着项链，这项链和玛德莱娜·诗特洛绮颈上佩戴的项链样式相同。

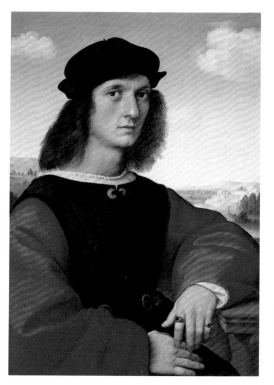
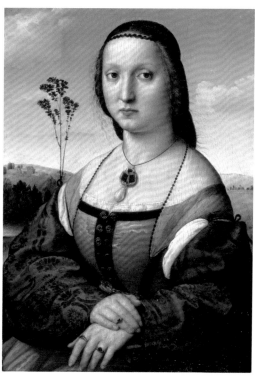

Ritratto di Agnolo Doni
Ritratto di Maddalena Strozzi

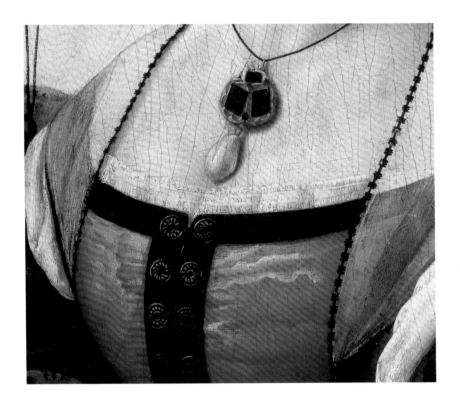

左图：珠宝细部
右图：面容细部

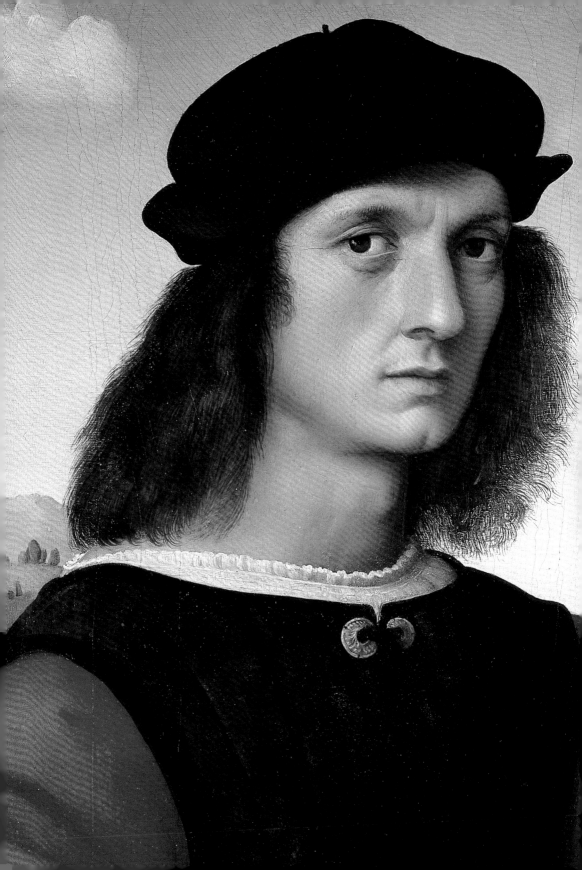

嬉戏金翅雀的圣母子图

Madonna del cardellino

约1506年

木板油画，107 cm×77 cm
佛罗伦萨，乌菲齐美术馆

　　1506年，拉斐尔的好友洛伦佐·纳兹迎娶了桑德拉·乔凡尼·卡尼贾尼。此画即拉斐尔受好友委托，为婚礼创作。瓦萨里称，约1548年时，纳兹家中天花板塌落，画被砸成17块碎片，后来李多弗·吉兰达约将之修复。尽管画作遭受严重损坏，导致后人不易对绘画水平做出客观评价，《嬉戏金翅雀的圣母子图》却展示了罕见的新锐构图方式，从而成为拉斐尔在佛罗伦萨期间绘制的众多圣母子图的代表之作。

　　图中圣母置身于风景之中，她慈祥的面容和柔软的乳房成为画面的中心。虽然柔和的笔触略微软化了画面的金字塔状构图，但焦点模糊的远景却让人不禁想起列昂纳多·达·芬奇的某些作品。拉斐尔在模仿的基础上增添了自己特有的优雅纤细的诗意情调。圣母柔美的手势，圣婴与幼年圣约翰共同构成一幕温馨的图景。小耶稣将他的小脚轻轻地踩在母亲足上，恰似布鲁日圣母教堂中米开朗琪罗所塑"圣母子像"的姿态。通过描绘圣母优雅的衣饰和姿态以及温柔恬静的面容，拉斐尔实现了理想化的美感，这正是他风格成熟的特征之一。

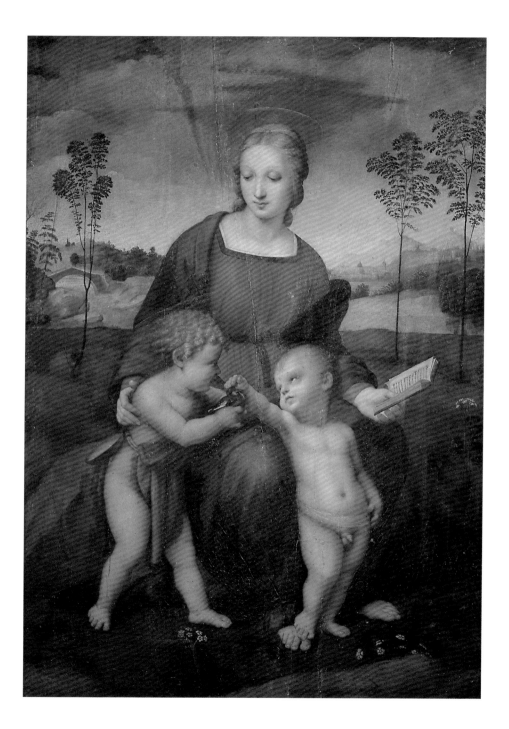

抱独角兽的贵妇

Ritratto di dama col liocorno

1506年

原作为木板油画，后制成帆布油画，67.7 cm×53.2 cm
罗马，鲍格才美术馆

　　1760年，鲍格才美术馆的藏品清单将此画视为佩鲁吉诺所绘制的《圣凯瑟琳》，后来此画又曾被认为是李多弗·吉兰达约或弗朗西斯科·格拉纳奇的作品。直至1916年，朱利奥·堪塔拉梅萨（Giulio Cantalamessa）才指出，画中人物的披风和双手应是后来改动添加上去的。在1935年修复此画前，罗贝尔托·隆耶（Roberto Longhi）发现画作中有一枚花式签名，极似卢浮宫藏品中已经确认的拉斐尔亲笔签名。

　　用X射线透视画作，人们发现手掌厚重的油彩下覆盖着另一个草稿图样——一只象征贞洁的独角兽。结合女子颈项上带有婚礼隐喻元素的项链吊坠，意味着这名年轻女子即将嫁作人妇。有种说法认为画中女子实际上就是玛德莱娜·诗特洛绮。尽管女子的身份迷雾重重，《抱独角兽的贵妇》却不失为一幅杰作。画中人呈45度扭转的姿势，专注的目光，令人不禁想起列昂纳多·达·芬奇之作《抱白貂的贵妇》，但《抱独角兽的贵妇》运用线条的手法、女子坚定澄明的优雅感，以及她身后清晰的风景，均显示出拉斐尔特有的画风。

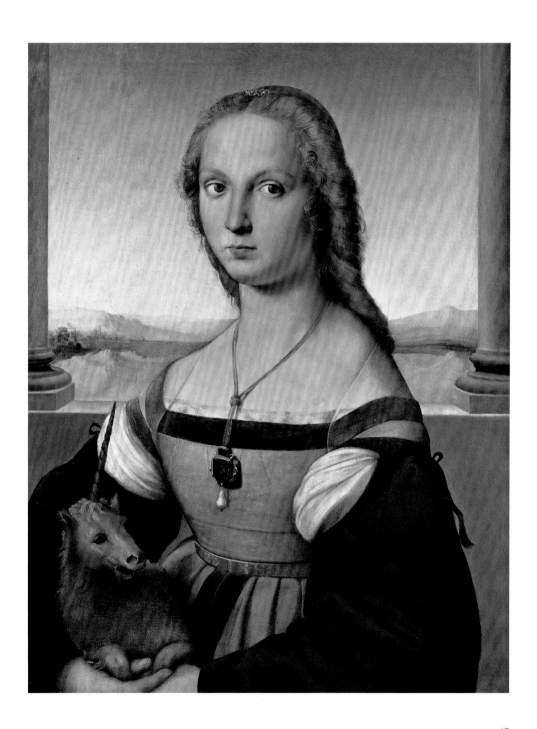

公爵的圣母像

Madonna del Granduca

约1506年

木板油画，84.4 cm × 55.9 cm
佛罗伦萨，帕拉蒂纳美术馆

　　拉斐尔在佛罗伦萨期间为许多人所雇用，创作了众多各具特色的作品，其中《公爵的圣母像》因曾为托斯卡纳大公费迪南多三世所有而得名。1800年1月30日，大公根据佛罗伦萨乌菲齐美术馆管理人托马索·普契尼的建议，从一名佛罗伦萨古董商人手中买下了此画。据说，大公异常钟爱此画，就连旅行时也将画作带在身旁，并将画作保存在他的卧房中。画作中的圣母怀抱圣婴耶稣立在朴素简单的暗色背景之中，圣婴的形象可爱又不失庄重，母子仿佛正在窃窃私语。

　　画作平静的基调与素雅的色彩令人联想到德拉·罗比亚家族雕塑作品的风格，又似有列昂纳多·达·芬奇的影子。近期此画作被运用了X射线透视，发现背景上原绘有一扇拱形的窗户，位于人物右侧，向着一片风景打开。马可·契里尼认为，鉴于背景风光是典型的乌尔比诺画派模式，这表明了拉斐尔确是作者无疑。画面聚焦的重点是圣婴平静的眼神，令观看者得以强烈地感受到圣母子之间的深切情感。画中人物栩栩如生，场景甜蜜温馨，显得作品既神圣又富有人性。

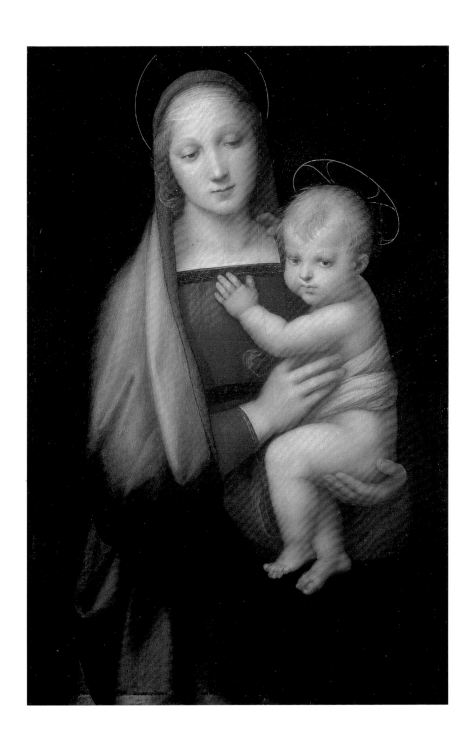

圣家庭与净须的圣约瑟

Sacra famiglia con san Giuseppe imberbe

约1506年

原作为木板油画，后制成帆布油画，72.5 cm×56.5 cm
圣彼得堡，冬宫博物馆

　　此画右上方的光源照亮了这个家庭气氛浓厚的场景，圣母若有所思，显得有些忧虑，圣约瑟皱起眉头凝视着圣婴，目光似乎别有深意，人物之间的眼神交流富有情感，流露出慈悲之情。赏画者无从进入这个封闭的场景之中，但能深刻地感受到这幕无声对话的含义。小耶稣偎向右侧的怀抱，寻求母亲的抚慰，对双手交叉搁在木杖上的圣约瑟流露出童稚的抗拒，这有趣的手势和目光引得无数后人琢磨。然而，直至今日，这幅画仍然笼罩着历史的谜团。根据瓦萨里的说法，拉斐尔在乌尔比诺为公爵圭多巴尔多创作了两件作品，但很难确定此画是否为其中之一。

　　此画中的圣约瑟神情不快，下巴光洁无须，造型很特殊，而圣母的衣饰和姿势显示出受列昂纳多·达·芬奇的影响，圣婴的身体向一侧扭转，种种迹象证明此画是拉斐尔旅居佛罗伦萨中期时的作品。画板后记载的信息是18世纪时留下的，当时的所有人整理了此画，然后于1727年将它卖给了俄国女皇叶卡捷琳娜二世，后来此画属俄罗斯圣彼得堡的冬宫博物馆所有。

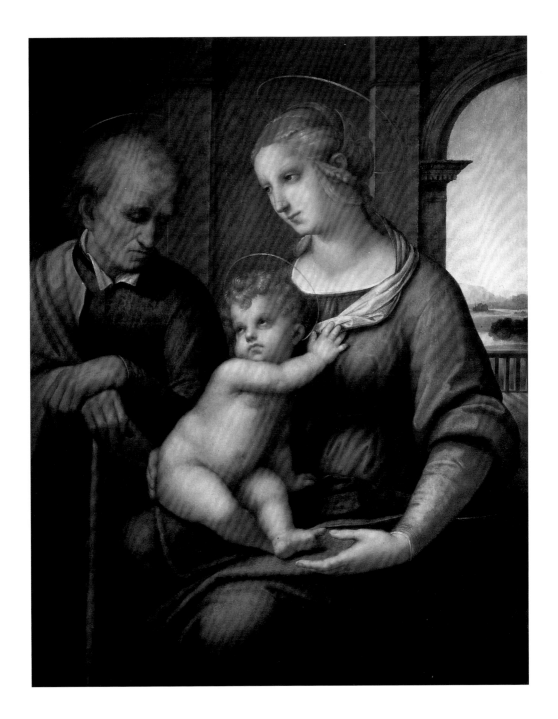

草地上的圣母

La belle Jardinière

1507年—1508年

木板油画，122 cm × 80 cm
巴黎，卢浮宫

乔尔乔·瓦萨里在《艺苑名人传》中谈到，此画原是应锡耶纳一位名叫菲利普·塞尔嘉蒂的贵族要求绘制的，此人后来成为教皇利奥十世的枢机主教。后来，法国国王弗朗索瓦一世又从锡耶纳将此画买走，归法国王室所有。画中美丽的圣母坐在一片花朵盛开的草地上，因而此画又名《美丽的女园丁》。

绿草如茵、鲜花绽放的景象栩栩如生，圣婴耶稣微屈一膝，站在母亲的脚上，圣母以手臂环绕着他，而幼童形象的圣施洗者约翰满怀敬意地向他屈膝。内容和形式之间的平衡向观画者传递了深刻的情感羁绊，清晰宜人的风景又进一步加深了这种印象。这幅画笔触果断有力，清新之感扑面而来，由此可见拉斐尔似乎从佛罗伦萨画派中汲取了新的元素；两个幼童相对而立的姿势构思巧妙，圣婴耶稣的形象具有古典风格，令人想起米开朗琪罗笔下的《布鲁日的圣母》。必须承认的是，在这幅画中，拉斐尔的确有意将自己的作品与同时代的大师们联结在一起，例如米开朗琪罗和列昂纳多·达·芬奇。在以后数量众多、内容丰富的作品中，他逐渐表现出自己的创新。

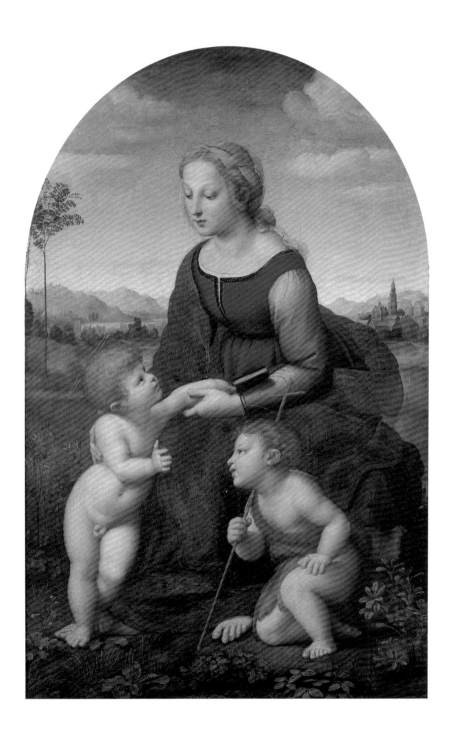

女子肖像（有身孕的女子）

Ritratto femminile (La gravida)

1507年

木板油画，66 cm×52 cm
佛罗伦萨，帕拉蒂纳美术馆

　　画面暗色的背景中，清晰地浮现出一名女子的形象，此女
子的身份众说纷纭，她身怀六甲，躯体向画内转动45度，左上
方的光源照亮了她的面庞，明暗对比凸显出她因怀孕而丰满浑
圆的脸蛋。画家毫不做作地描绘出了她的容貌，她轻抚肚子的
双手，以及她优雅的衣着：橙黄色的紧身褡裤，红色的衣袖，
黑白相间的衣裳。由此可知，拉斐尔对色彩的驾驭展示出他绘
画技巧已经渐趋成熟。除了达·芬奇式的光线运用，年轻的拉
斐尔还吸收了多梅尼科·吉兰达约的肖像风格以及修士巴托罗
缪的威尼斯式用色。画中鲜明的色彩，坚定清晰的人物轮廓，
无疑显示了拉斐尔青年时期的画作特色，但此画被证实出自拉
斐尔之手却是近期的事情，皮蒂宫一度将之归为17世纪初无名
画家的作品馆藏着，亦有人主张是李多弗·吉兰达约的作品。
直到1839年马塞里发现画中拉斐尔的签名，《女子肖像》才被承
认确是拉斐尔所绘。

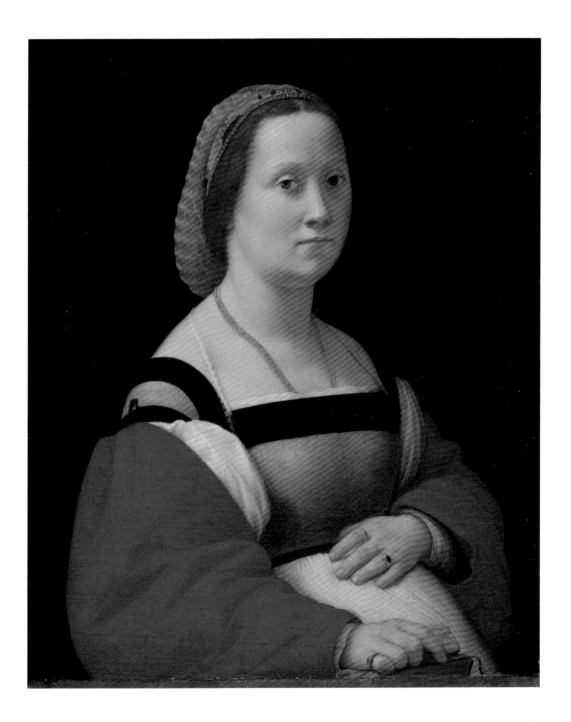

基督被解下十字架

Trasporto di Cristo

1507年

木板油画，184 cm × 176 cm
罗马，鲍格才美术馆

　　阿塔兰塔·巴耀尼为纪念于1500年遇刺身亡的儿子格里芬奈托，委托拉斐尔在位于佩鲁贾普拉多的圣弗朗西斯科教堂的礼拜堂绘制此画。此画与礼拜堂的其他作品一起构成祭坛画，装饰礼拜堂。

　　1608年，祭坛画局部失窃（祭坛画中装饰拱顶的《永恒的赐福》现藏于意大利佩鲁贾的翁布里亚国家美术馆，祭坛画作底部由"信""望""爱"三项美德为主题装饰的镶板组成，现藏于教廷梵蒂冈博物馆），随后教皇保罗五世在极其秘密的情况下得到此画，并将其赠予了侄子、主教西庇奥奈·鲍格才。这位主教是精明又有高超品位的收藏家，为了平息佩鲁贾市民的强烈抗议，他委托兰弗兰科以及人称"阿尔匹诺骑士"的朱塞佩·西泽制作了两幅复制品，这一动机不纯的委托表明了这位著名布道者的某些负面特质。

　　此画展示了母子天人永隔的悲恸，在充满张力的氛围中，人们正将死去的基督解下十字架。观画者可以从复杂的构图中辨别出许多配角，左上方的女子令人联想到米开朗琪罗为阿涅罗·杜尼创作的《镶圆框的圣家庭像》，男人的面孔则具有《拉奥孔》的古典风格，目光出其不意地回视观者，宛如柔和的天空勾勒出一缕微风，自左侧横穿画面，引人将视线落在画面前端的基督形象上。

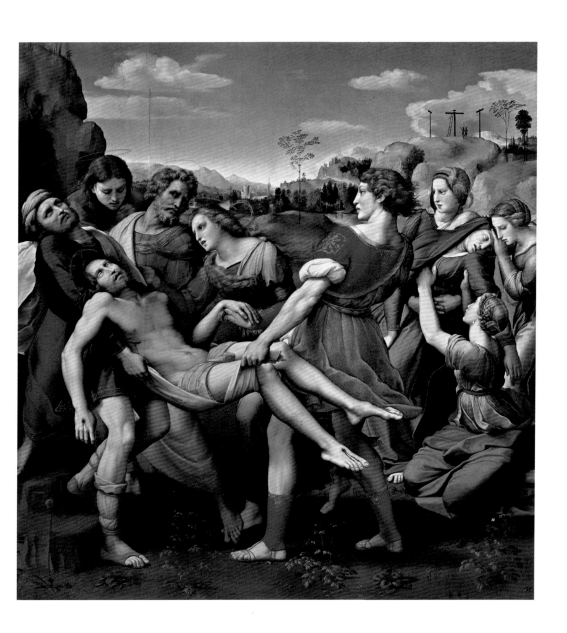

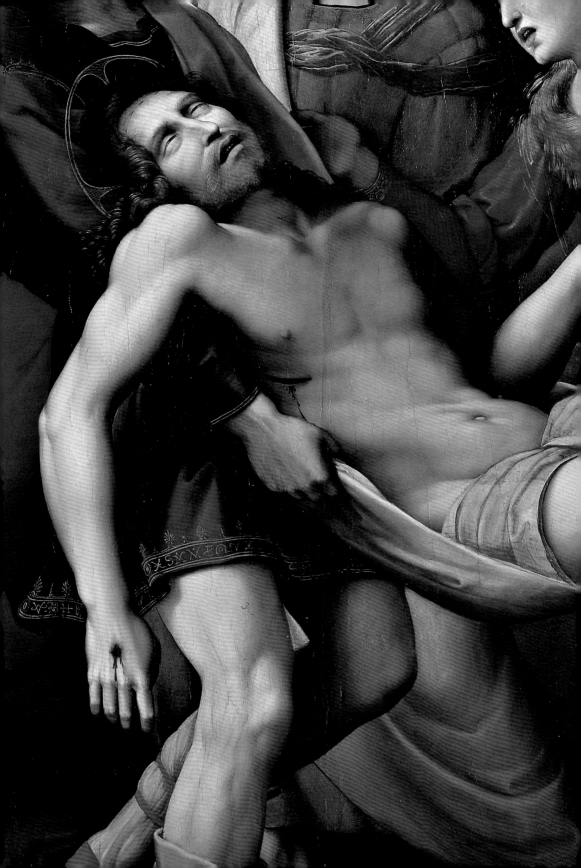

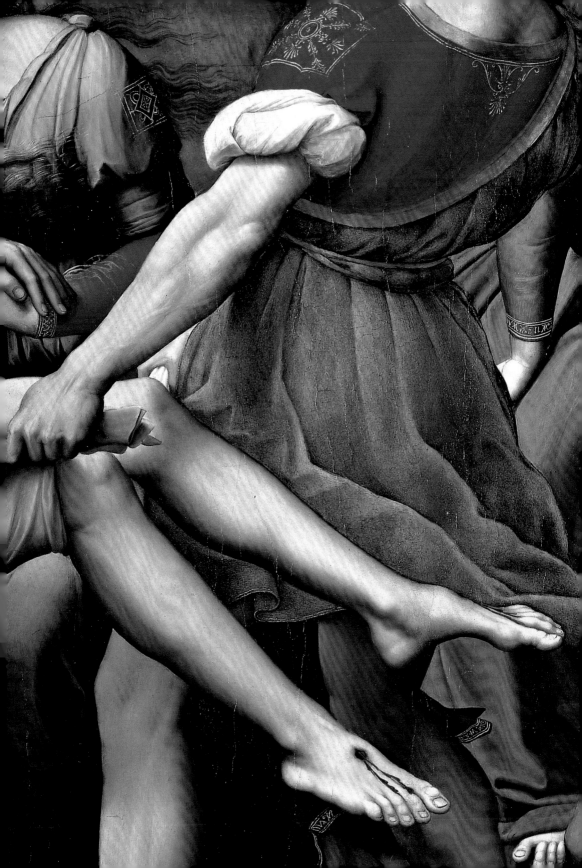

亚历山大的圣凯瑟琳

Santa Caterina d'Alessandria

1507年

木板油画，71 cm × 56 cm
伦敦，伦敦国家美术馆

　　画中的圣凯瑟琳的面庞被左上方的光源照亮，似乎沉浸在和光源的隐秘对话之中。她右手按在心口，左手轻放在她殉难的车轮上，寓意圣灵。背景风光映衬出这位圣徒高大庄严的形象，色泽鲜艳的衣服与蓝色的天空交相辉映，她扭转的身躯、衣裾、面庞，令人回想她殉难时刻的车轮，这种旋转而上的趋势和着灵魂的悸动，通过她的目光直达那神圣的光之源泉。

　　法国美术史学者安德烈·沙斯泰尔（André Chastel）在1997年讲道："有了伦敦的这位圣凯瑟琳，我们无须等待，无须恐惧，无须欣喜若狂，祈祷便足矣。人们在她灵魂的专注之中可以感受到她的幸福，她终于到达了彼岸，与天使们歌唱在一处。"1557年夏天，彼得罗·阿雷迪诺在写给奥古斯托·德尔达的一封信中提到了"圣凯瑟琳"，现在已无法确定他指的是否是此幅作品。我们只知道，他谈到的画作于17世纪后半叶被一位名叫亚历山大·戴的男子从鲍格才家族的收藏品中买走，1801年曾在伦敦展出，后来又于1839年被威廉·托马斯·贝克福德买下，如今陈列于伦敦的伦敦国家美术馆。

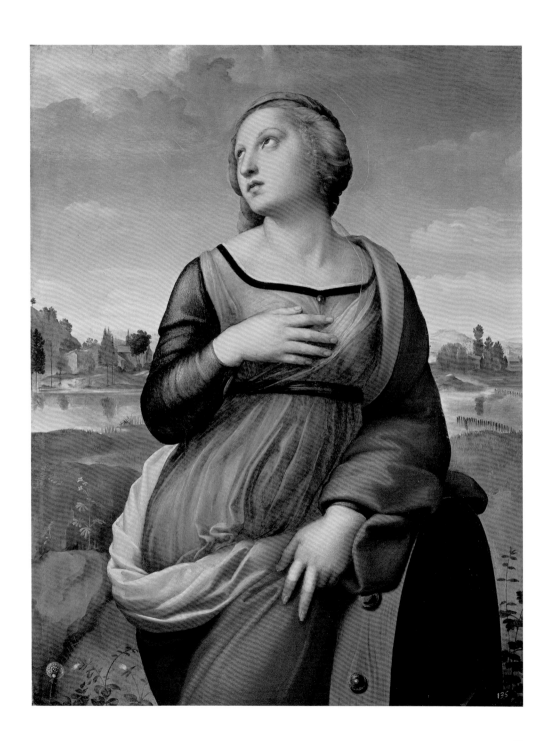

卡尼贾尼的圣家庭

Sacra Famiglia Canigiani

1507年—1508年

木板油画，131 cm × 107 cm
慕尼黑，老绘画陈列馆

　　乔尔乔·瓦萨里称，此画是拉斐尔1507年应多梅尼科·卡尼贾尼委托，为其与卢克雷齐娅·弗莱斯科巴尔第的婚礼所作。拉斐尔在佛罗伦萨时期画风逐渐成熟，创作了许多各具特色的圣母子像，此画正是其中之一。人物形象的可塑性以及透视法的运用，展现了巴托罗缪和列昂纳多·达·芬奇对他的影响。

　　巴托罗缪是多明我会修士，且是萨伏那洛拉的狂热追随者，从他身上，拉斐尔撷取了宗教画简洁而又深刻庄严的特点；而围绕人物形象的天蓝色基调显示了达·芬奇的影响。圣母、圣埃莉萨贝塔、圣婴耶稣以及幼童圣约翰四肢的动作构成了金字塔结构，令人想起古典主义的作品，塔尖是立着的圣约瑟，人物似乎融为一体，呈现出建筑设计图般的格局。人物的服饰和姿态仍然显示出佩鲁吉诺的影响。从构思设计可以发现，这幅作品建立在画家研究实物的基础上，从而得以精致地描绘出人物各自相异的面容、目光及动作姿态。

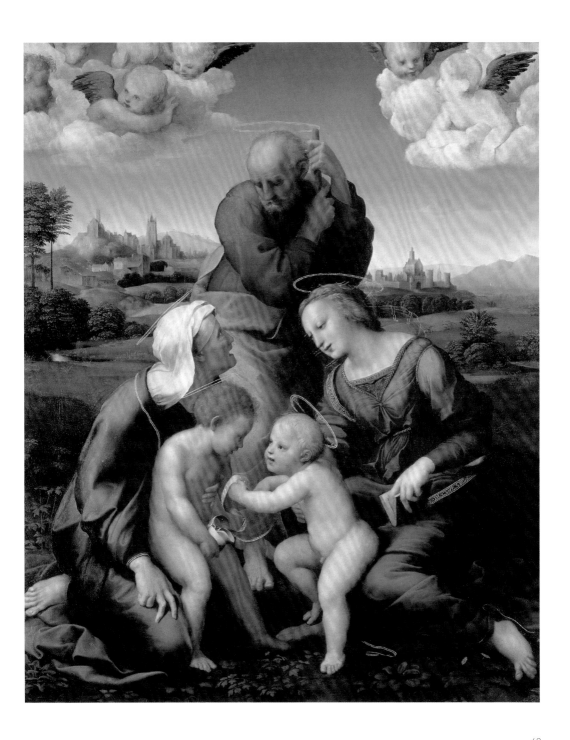

Sacra Famiglia Canigiani

右图：画中风景
右图：圣母与圣婴

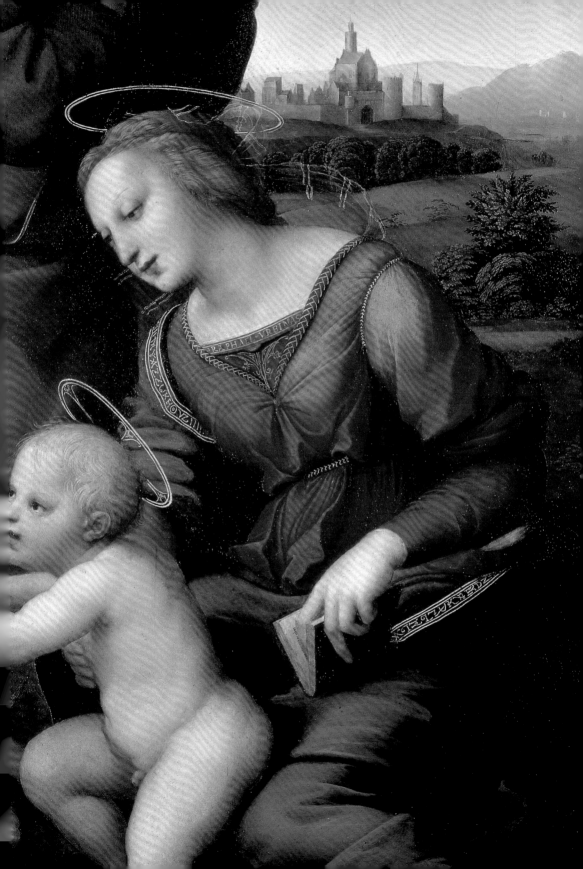

华盖下的圣母

Madonna del baldacchino

1508年

帆布油画，279 cm×217 cm
佛罗伦萨，帕拉蒂纳美术馆

　　《华盖下的圣母》中圣母的宝座和半圆形的后殿展示了令
人耳目一新的形象。人物形象呈半圆形铺陈在画面空间中。其
中，圣奥古斯丁迎着光源做出有力的手势，并与观画者眼神交
会。画面上方盘旋的小天使挽起重重的帐幔，使浑圆肥胖的圣
婴耶稣玩弄着自己的右脚，而观画者探索的目光最终聚集在画面
前方两个赤足站立的小天使身上。由此可见，此画的布局富有动
感，复杂有力，令人惊叹。此画完成于拉斐尔即将启程前往罗马
之前，无疑是拉斐尔在佛罗伦萨居住期间创作的最重要作品。

　　1507年，拉斐尔开始为佛罗伦萨圣灵大殿礼拜堂创作此
画，16世纪起被瓦尔丁涅沃勒的佩夏大殿收藏，继而又被托斯
卡纳贵族费迪南多·美第奇购得。在翻修此画时，画家尼克洛
（Niccolò）兄弟与奥古斯蒂诺·卡萨纳（Agostino Cassana）
又在画作上方补充绘制了一部分，目的是希望能与另一幅尺寸
更大的作品相协调。此画现藏于佛罗伦萨皮蒂宫的帕拉蒂纳美
术馆。

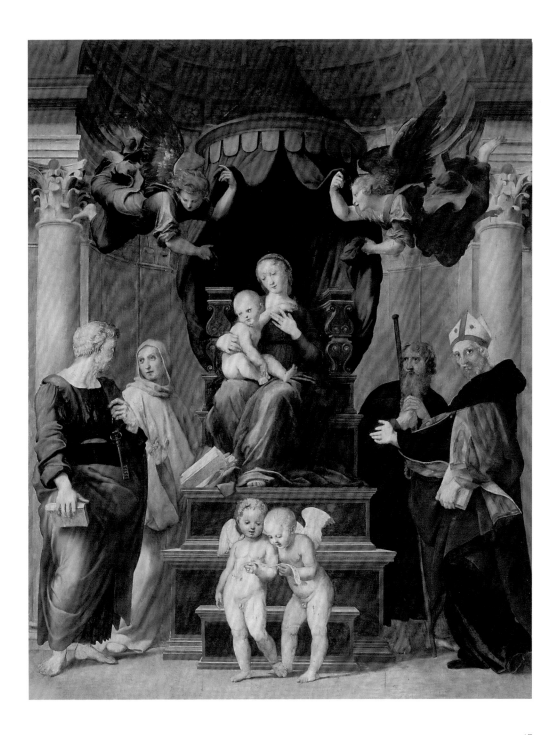

自画像

Autoritratto

约1509年

木板油画，47.3 cm×34.8 cm
佛罗伦萨，乌菲齐美术馆

自画像采用45度面向观看者的坐姿，刻画了人物炯炯有神的目光。高处落下的光线照亮了人物的面孔。经过修复的画作呈现出厚重的体积感，人物色彩流畅，形象柔和。这幅现藏于乌菲齐美术馆的自画像饱受争议，由于保存状态不佳，艺术史学者们无法在拉斐尔的花式签名和创作年代等问题上取得一致意见。

此画如今置于连接佛罗伦萨的旧皇宫、乌菲齐美术馆、老桥和皮蒂宫的瓦萨里阿诺走廊中，画中人自右侧扭头回望观画者，与梵蒂冈宫署名厅内的壁画《雅典学院》中的戴黑色贝雷帽的人物极为相似。瓦萨里描述道："索洛亚斯特罗背向观者，手持天球仪，站在他旁边的便是此画的作者拉斐尔，他对照镜中的自己描绘了自己的形象——面容清秀，头戴一顶黑色四角小帽子，神态谦逊，满怀喜悦感激之情。"经过科学的分析，在画作中显示了一枚隐藏在画面下部漆膜下的花式签名，表明了作者的身份。此外，在梵蒂冈宫的壁画《赫利奥多罗被逐出神殿》中，画面左侧的尤利乌斯二世安居于由众人举起的教皇御座之上，靠近他的一位抬辇者，长相酷似这幅自画像。

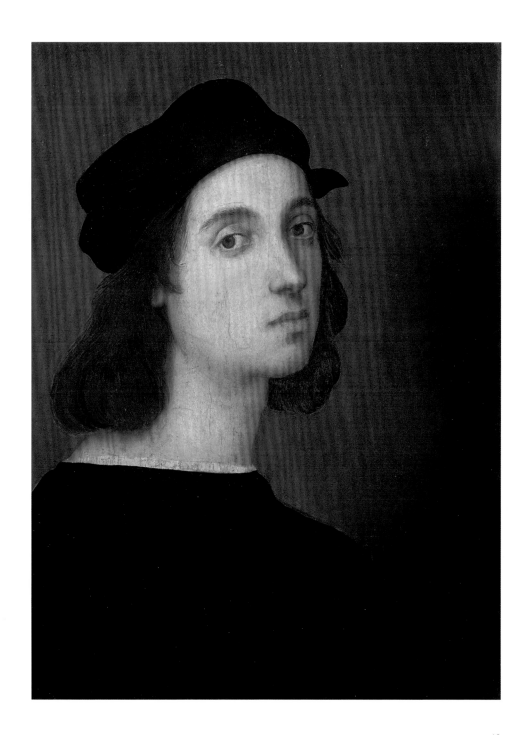

圣礼的辩论

Disputa del Santo Sacramento

1509年

壁画，底长约770 cm
梵蒂冈，梵蒂冈博物馆，署名厅

　　1507年，教皇尤利乌斯二世决定开始装饰梵蒂冈宫署名厅，拉斐尔为其绘制了《圣礼的辩论》。画作在壮阔的场景中呈现了一系列人物形象，展现出深刻的创新精神。

　　《圣礼的辩论》颂扬了教会天启的使命，救世主与天条的传承。画面正中央采用的透视法将人们的目光聚焦在祭饼上，神秘的圣体被奇迹之光照耀着，四周围满了神职者、圣徒，以及神学博士；画面正中垂直上方显示了圣父、圣子、圣灵构成的神圣三位一体，环形的云朵浮在群像半圆形构图的上方，下方台阶的透视效果将前景与远景连为一体。众人中亦有拉斐尔同代人物的形象：多纳托·布拉曼特倚在左侧的栏杆上，手指神坛的年轻男子则是弗朗西斯科·德拉·罗韦雷。

　　壁画完成后立即大获好评，甚至掀起了一股崇拜教廷及人文主义者的热潮。瓦萨里说："绝无画家能如拉斐尔一般优雅完美地描绘圣者，栩栩如生的鲜明形象、色彩与姿态的塑造皆无人能及。"

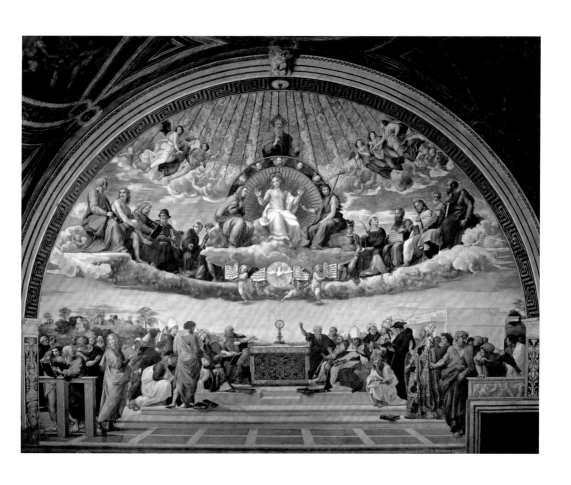

71 作品 | Le opere

雅典学院
Scuola di Atene

1510年

壁画，底长约770 cm
梵蒂冈，梵蒂冈博物馆，署名厅

　　这幅壁画以一个古典建筑风格的大厅为背景，首先映入眼帘的是一座雄伟的半圆拱门（这一设计灵感一度被认为来自布拉曼特，而现在人们认为它完全来自拉斐尔本人）。壁画包含了从公元前5世纪至罗马帝国初期的几个世纪的古代思想史等一系列复杂而深刻的寓意。画家通过画面中央的几级台阶将台阶上的柏拉图和亚里士多德突显出来。画面中柏拉图手持《蒂迈欧篇》，亚里士多德则握着《道德论集》。在画面左下方的圆柱基座旁是一群奥费主义（以希腊理性主义为基础的哲学思想）者。画面中靠左侧的是数学家毕达哥拉斯和他的听众恩培多克勒、赫拉克利特。赫拉克利特正倚着桌子思考，试图写作。

　　在画面的左侧，在奥费主义者的上方是一群哲学家，他们是苏格拉底和他的追随者；在画面中央的台阶上斜躺着的是犬儒主义学派学者第欧根尼，他具有象征性的人格，根据可靠的文献记载，是他综合总结了斯多葛学派和伊壁鸠鲁学派的思想。在画面另一边的右下方是一群"测量师"，从中我们可辨认出索洛亚斯特罗、托勒密、索多玛和画家拉斐尔本人。1997年，乔瓦尼·雷阿雷（Giovanni Reale）确认在画面中戴黑色贝雷帽的人就是拉斐尔本人。

　　在文艺复兴时期，人们认为艺术是美的享受，而美又是通过美德和真理表现出来的，因而艺术也是美德和真理的享受。拉斐尔的艺术宽泛地体现了这种形而上学的"至善形式"。柏拉图认为"至善形式"与真理和美德是相符合的，它们在不同层次以"一对多"的方式展开，其最高表现形式就是秩序与和谐。因此可以说艺术是通过表现美德和真理来实现对美的最高享受。我认为从拉斐尔签名时的自称"伟人中的小辈"可看出，拉斐尔希望以一位哲学家的身份展示自己，因为艺术是高端的哲学，这种哲学在于解释两种和谐，即所有创造视觉之美的和谐、在结构分析中所展现的整体和谐。

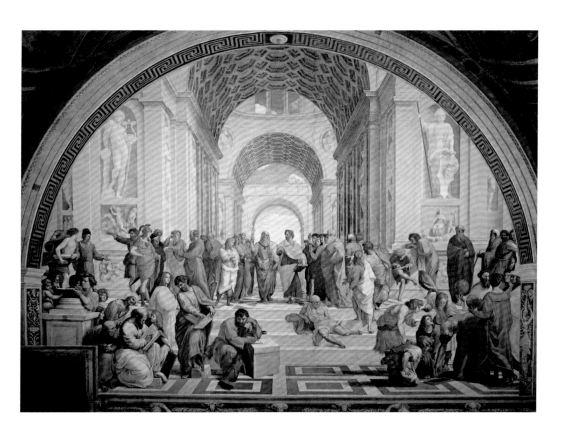

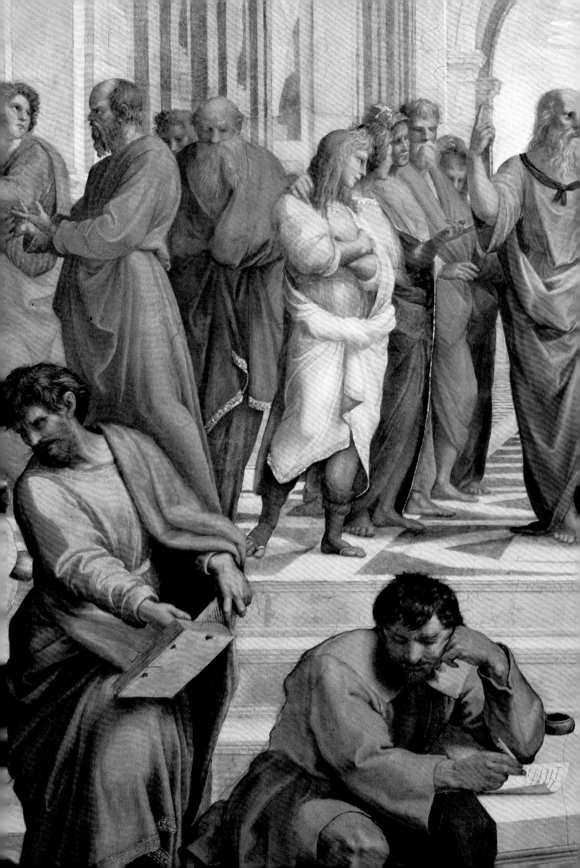

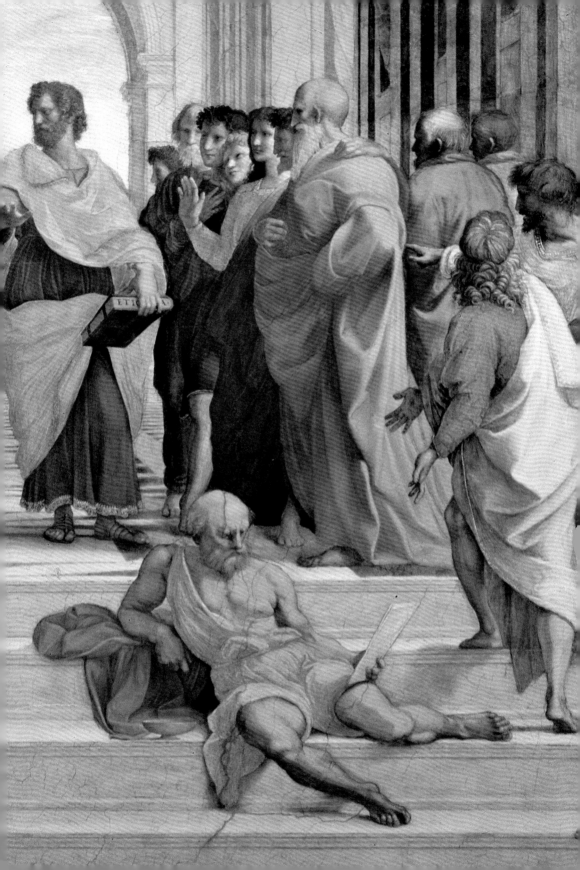

帕耳那索斯山

Il Parnaso

1510年—1511年

壁画，底长约770 cm
梵蒂冈，梵蒂冈博物馆，署名厅

　　继《圣礼的辩论》和《雅典学院》这两幅分别表达神学和哲学的基本概念的壁画之后，拉斐尔在梵蒂冈署名厅的北墙上沿用他复杂的肖像画模式创作了壁画《帕耳那索斯山》，用以表达诗歌的基本概念。

　　在北墙上，我们可以看到一块半圆形的区域，它的正中央被一扇直通观景平台的窗户隔断。《帕耳那索斯山》的独特布局就在这块半圆形的区域上围绕着，呈180度展开。

　　壁画从左下方的萨福开始，她指引着人们的视线向帕耳那索斯山顶上看去，这里也是卡斯塔尔达的源头。在月桂林中，阿波罗在月桂树下手握弦琴演奏，在他周围的是缪斯女神们。这幅壁画由一系列重要的数字对应构成：画中有九位古代诗人、九位现代诗人、九位缪斯女神，阿波罗弹奏的是九弦琴而不是传统肖像画中常用的七弦琴。在众缪斯女神中，最容易认出的就是卡里奥普，她在阿波罗的左手边侧身对着他，而在阿波罗右侧与之对称的是埃拉托。

　　画中所有的诗人都被桂冠加冕，其中最易认出的就是但丁、荷马和维吉尔（在这些人物中你还可能找到画家拉斐尔）。在画面的右边有薄伽丘、彼特拉克、阿里奥斯托和贺拉斯，他们以令人印象深刻的方式从画面的右边结束了这幅由萨福拉开序幕的抒情诗般的半圆形壁画。

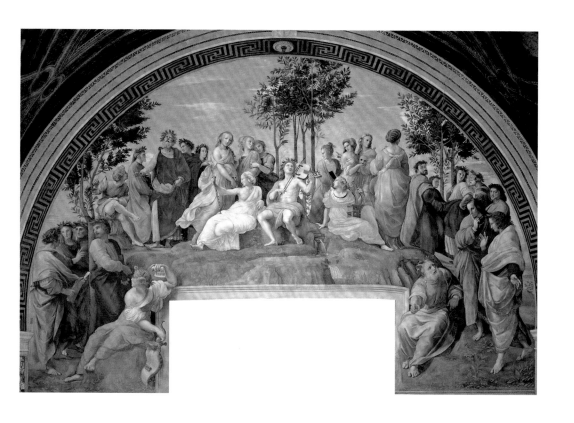

托马斯·因吉拉米的肖像画

Ritratto di Tommaso, detto Fedra, Inghirami

1511年—1512年

木板油画，89.5 cm × 62.3 cm
佛罗伦萨，帕拉蒂纳美术馆

　　托马斯·因吉拉米（Tommaso Inghirami），著名的人文主义者，1470年出生于沃尔达拉的一个贵族家庭。在他出生后不久，他的家庭就被迫迁离了家乡。在他两岁时，家族迁至佛罗伦萨，当时的佛罗伦萨正值"奢华者"洛伦佐当政。托马斯在彭坡尼奥·莱特学校接受教育，当时一同上学的还有亚历桑德罗·法尔内塞，也就是后来的教皇保罗三世。之后，托马斯来到了罗马，并获得了多项荣誉。1570年7月17日，他被任命掌管教皇尤利乌斯二世的藏书室。

　　拉斐尔将托马斯的肖像置于深色的背景上，画中的托马斯一边注视着上方，仿佛正在接受神的启示，一边准备在一张白纸上书写。白纸的旁边还摆放着一瓶深色墨水和一本打开的书。画中人物肖像应当是与经典福音书相呼应的。但实际上人物肖像的坐姿并不像一般的宗教肖像画那样显得僵硬和模式化，这一点我们可以通过人物的红色衣服上褶皱的细微变化和人物本身的细节来印证。

　　这幅画是否为拉斐尔的真迹，评论家们产生了分歧。有人认为刚开始被沃尔达拉的因吉拉米家族收藏、现在存于波士顿的另一个版本才是拉斐尔本人所作。但是根据精确的科学测试结果，结合这幅画展示出的丰富表现力、人物的内心自省、高超的构图和深厚的绘画基础，我们可以确定，这幅收藏于帕拉蒂纳美术馆的油画，确实是风格独特且成熟的拉斐尔肖像画作。

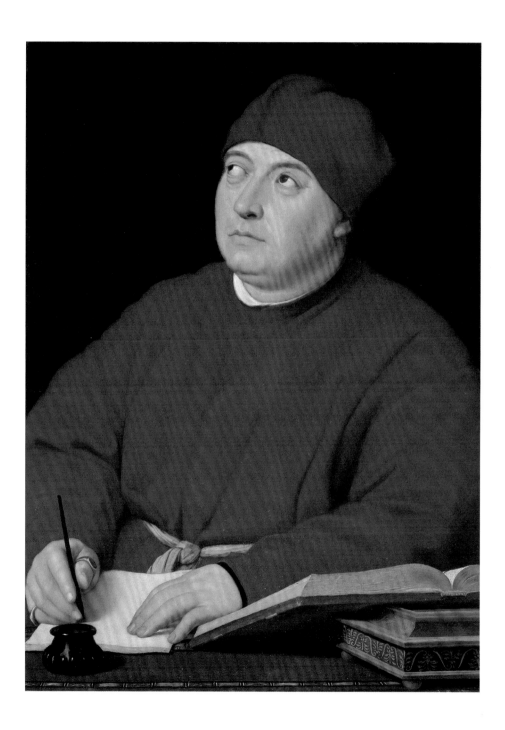

教皇尤利乌斯二世

Ritratto di Giulio II Della Rovere

1511年—1512年

木板油画，108 cm×80.7 cm
伦敦，伦敦国家美术馆

　　这幅画毋庸置疑是拉斐尔最著名的杰作之一，它描绘了不久将离世的教皇尤利乌斯二世。画面中的教皇坐在一张椅子上，椅背上的旋钮呈橡树果实状花纹，显然是为与德拉·罗韦雷家族的徽章相呼应。

　　教皇洁白浓密的胡须衬着他微微起皱的白色细麻布衬衫，红色天鹅绒斗篷和盖帽上镶的精致貂皮锁边与右手握着的整洁手帕搭配得十分协调。沉思中的教皇置身于装饰十分优雅的绿色房间的一角。

　　以往这种类型的人物肖像画都有特定模式化的描绘手法，即冠以某种象征性的贵族徽章或者以某种明显宣扬其美名的场合为背景，画中人物这种沉思的状态、孤独而深邃的眼神，以及油画本身所反映出的人物内省的性格，使人们看到了一种对官方人物肖像画新的诠释方式。

　　在乌菲齐美术馆里有一幅类似这幅画且具有拉斐尔签名的画室复制本，它曾在罗马人民圣母教堂的庄严场合中展出。这幅画略去人物膝盖以下部分的独创画法，在之后的几个世纪里被广为称颂，并为众多著名的教皇肖像画借鉴，包括提香与委拉斯开兹的画作。这幅油画于18世纪末抵达伦敦，1824年伦敦国家美术馆购得此画。

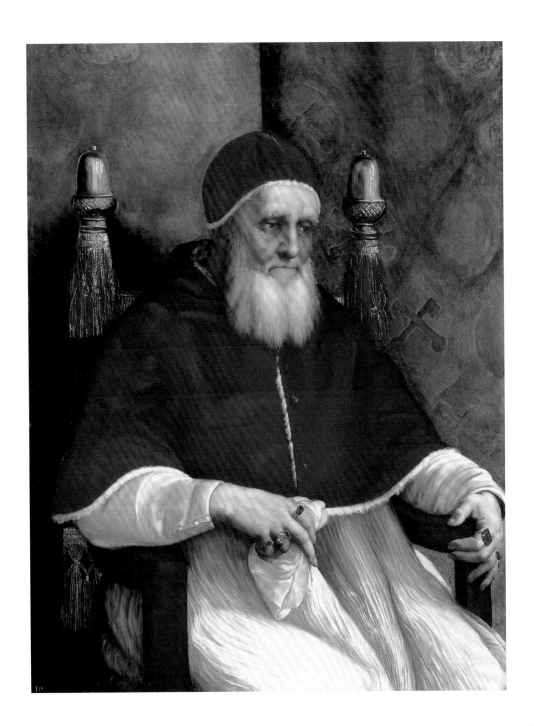

伽拉忒亚的凯旋

Trionfo di Galatea

1512年

壁画，295 cm × 225 cm
罗马，法尔内西纳别墅，伽拉忒亚室

奥古斯蒂诺·基吉是富有的银行家，他曾命巴尔达赛雷·佩鲁兹（Baldassarre Peruzzi）在特拉斯特维莱区修建一座别墅，即法尔内西纳别墅。这座别墅主要由索多玛负责装饰，部分由佩鲁兹、皮翁博和塞巴斯蒂安装饰。塞巴斯蒂安在通向别墅地下层的长廊壁上创作了《波吕费摩斯》，拉斐尔就在这幅壁画旁边创作了《伽拉忒亚的凯旋》。

这幅画取材于古典文学著作中一个备受讨论的主题，在忒奥克里托斯的田园诗、奥维德的《变形记》及阿普列乌斯的《金驴记》里都出现过。拉斐尔这位来自乌尔比诺的艺术家，描绘了内雷奥的女儿伽拉忒亚。画中她站在巨大的螺壳之上，在年轻的帕莱蒙的引导下驾着两只海豚乘风破浪。成双成对的人鱼和海神簇拥着她，爱神丘比特挽着弓在她的上方盘旋。

伽拉忒亚的美曾深深地诱惑了巴尔达萨雷·卡斯蒂廖内，由于太过沉迷于伽拉忒亚的完美，卡斯蒂廖内曾问拉斐尔，伽拉忒亚是否以拉斐尔的一位模特儿为蓝本绘成，但得到失望的回答，拉斐尔并没用任何模特儿，只是照着脑海中对伽拉忒亚的想象，将她描绘了出来。

伽拉忒亚的面部轮廓、姿态、呈螺旋状扭转的身体以及投向躲在云后的小男孩那执着、清纯的眼神，像极了收藏于伦敦的《亚历山大的圣凯瑟琳》，两人仿佛姊妹一般。迷人的海上女神伽拉忒亚表现出的巨大张力和拉斐尔细致的描绘，使我们看到了拉斐尔深厚的古典艺术修养，让我们欣赏到了一幅完美、精致的美学巨作。

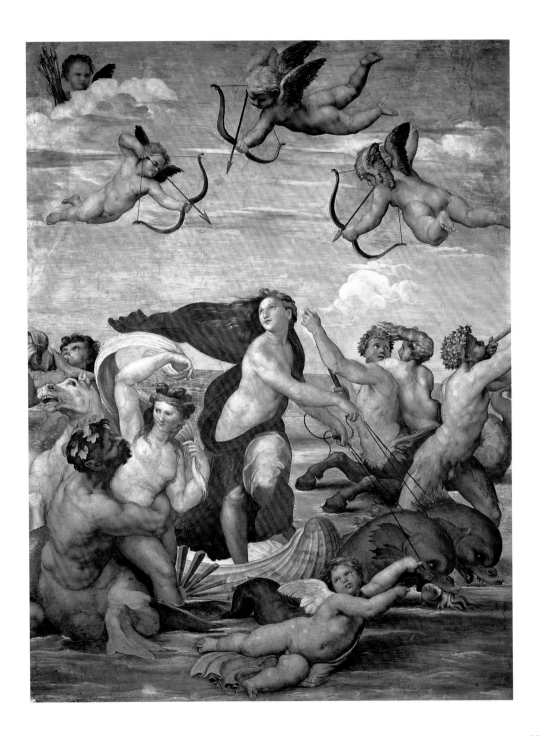

赫利奥多罗被逐出神殿

Cacciata di Eliodoro dal tempio

1511年—1512年

壁画，底长约750 cm
梵蒂冈，梵蒂冈博物馆，赫利奥多罗厅

　　1511年夏天，拉斐尔开始为教皇尤利乌斯二世寓所的第二个房间创作壁画，这个房间也因房内壁画描绘的第一个场景而得名。拉斐尔在教皇利奥十世统治下的第三年完成了壁画的图案构思，壁画旨在重申教会在军事上的强大和取得的辉煌胜利，强调罗马教皇除了拥有宗教事务的领导地位，还在政治生活中拥有最高决定权。梵蒂冈博物馆的赫利奥多罗厅墙壁上的壁画描绘了四个情节：《圣经·旧约》中记载的赫利奥多罗被逐出神殿，中世纪神迹之博尔塞纳的弥撒，《使徒行传》中记载的解放彼得，以及教会史中记载的阿提拉会议与伟大的列昂。这些情节都是有关神给予以色列人民保护的。

　　在壁画《赫利奥多罗被逐出神殿》的画面中，拉斐尔是这样表现神的惩罚的：画面中央屈膝跪地的是教士欧利亚，他正向神祈求惩罚赫利奥多罗。因为赫利奥多罗奉叙利亚国王费洛帕多勒·塞琉古四世之命，亵渎了神的殿堂。画面的右边，神的使者骑着白马从天而降，将赫利奥多罗击倒，并驾驭着白马在他身上用力地踩踏。画面的左下角，尤利乌斯二世被一群抬辇的人抬坐在威严的教皇御座上，冷眼看着神暴力的惩罚，陪同他的有玛律坎托高主教、画家拉斐尔和著名的教廷权贵彼得德·佛拉里斯。壁画除了带有明显的政治意味，还具有鲜明的节奏感、曲折的情节，充满了使人过目不忘的戏剧性。它在风格上与安静深沉的巨制《雅典学院》大相径庭。

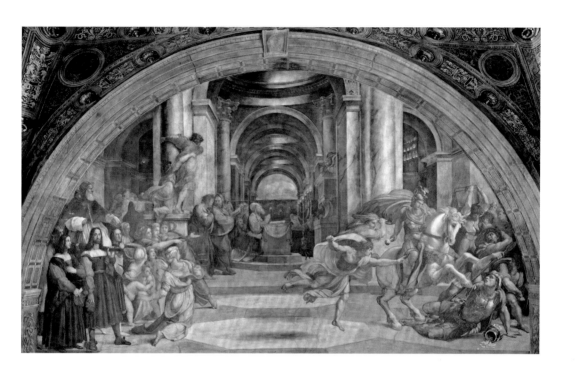

Cacciata di Eliodoro dal tempio

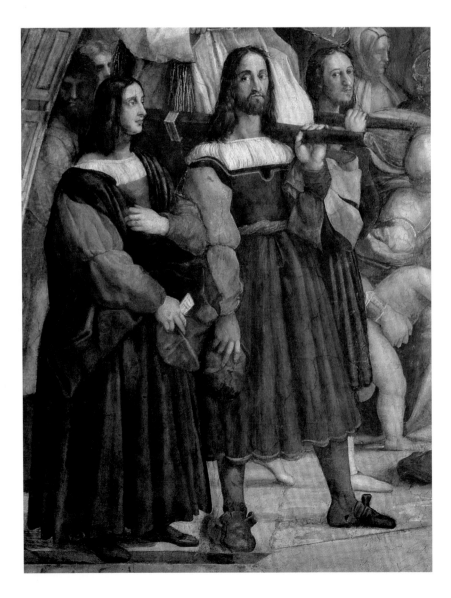

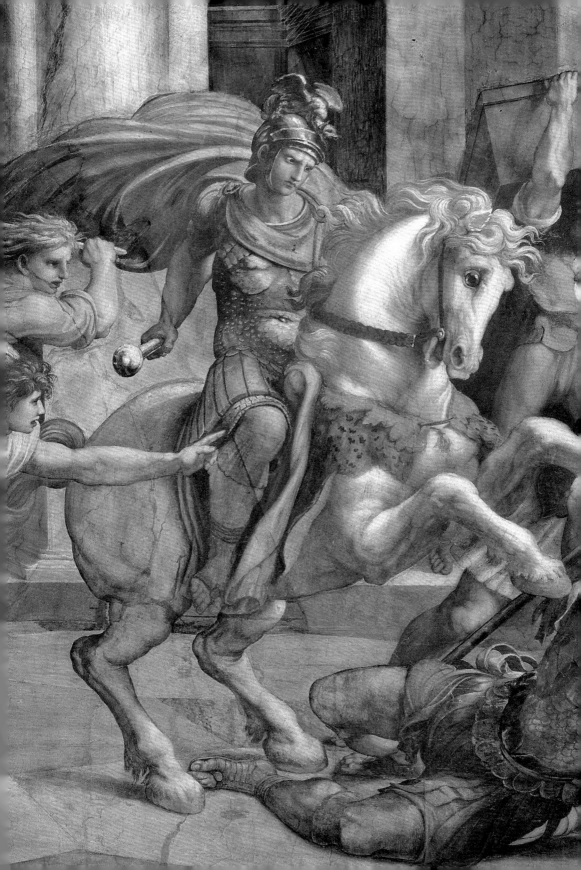

博尔塞纳弥撒的神迹

Messa di Bolsena

1512年

壁画，底长约660 cm
梵蒂冈，梵蒂冈博物馆，赫利奥多罗厅

　　著名的《博尔塞纳弥撒的神迹》，与赫利奥多罗厅的其他壁画一样，都是用来歌颂教皇尤利乌斯二世的伟大形象，彰显上帝对教会的支持的。1263年，在拉齐奥的一个小镇上，一位不知名的波希米亚牧师在圣克里斯蒂娜祭坛上主持弥撒时，竟奇迹般地目睹血从献祭的祭品中流出来，见证了神餐变体的神迹。这幅壁画展现出拉斐尔非凡的构图能力，他巧妙地解决了壁画半圆形底座上的窗户与轴心不对称的技术问题。画家是这样向人们描绘著名的教皇尤利乌斯二世的：画中，他正在协助牧师完成弥撒，跟随他的还有瑞士卫兵和其他主教，在这些主教中有双手交叉放在胸上的枢机主教利阿里奥。画面左边的信徒们一个个目瞪口呆，显得十分兴奋，与画面右边平静祈祷的僧侣们形成对比。画面中的尤利乌斯二世，直接地表现了教皇对主无私的奉献，正是出于这种对主之情，教皇乌尔巴诺四世在1264年为1263年的弥撒显圣，举行了庄严的庆典。同样，尤利乌斯二世在1512年为教会在拉特兰公会上的胜利举行了隆重的庆典。这幅壁画丰富的色彩，使人联想到拉斐尔或许借鉴了威尼斯画派的风格，并使人不禁猜想壁画中的一些地方甚至是直接由来自皮翁博的塞巴斯蒂安（Sebastiano）或是洛伦佐·洛托（Lorenzo Lotto）这些威尼斯画家完成的。

89
作 品 | Le opere

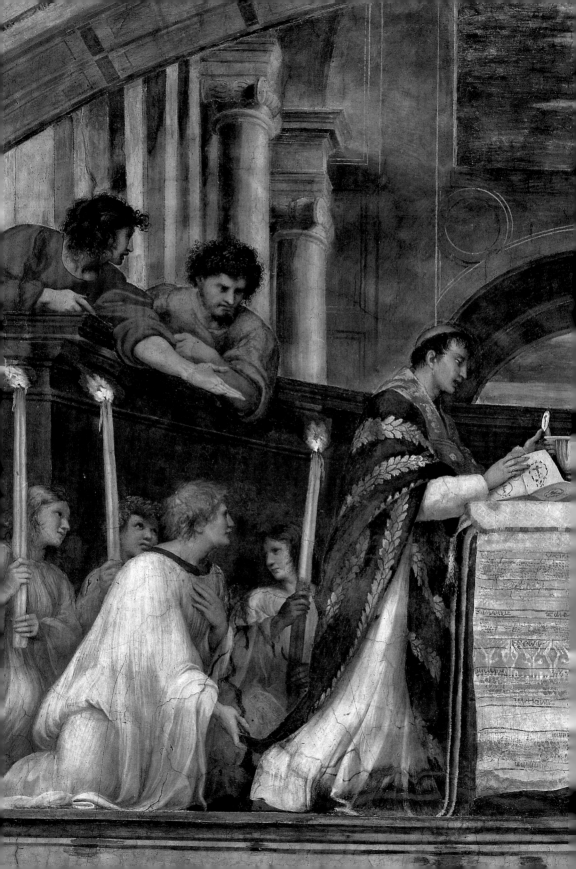

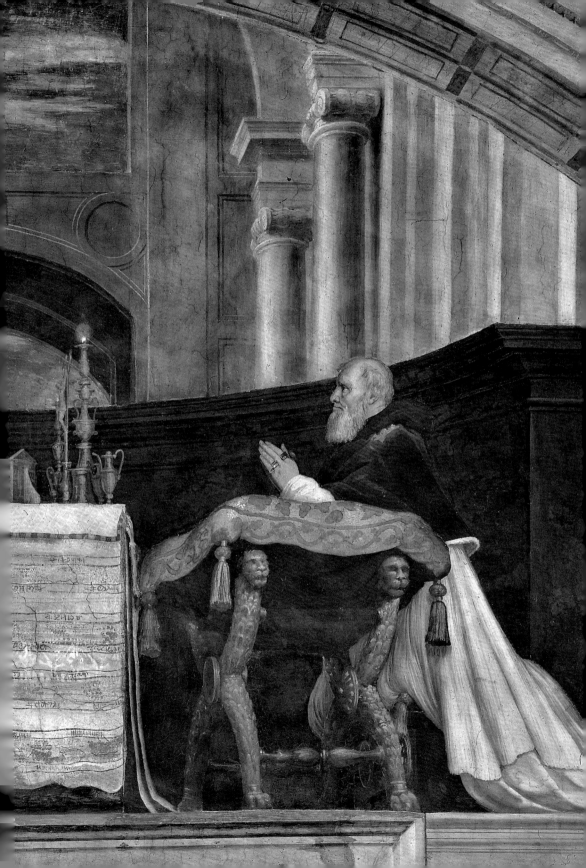

释放圣彼得

Liberazione di san Pietro

1512年—1513年

壁画，底长约660 cm
梵蒂冈，梵蒂冈博物馆，赫利奥多罗厅

拉斐尔在创作赫利奥多罗厅的第三幅壁画时，尤利乌斯二世于1513年2月21日突然去世了。教皇的宝座被利奥十世继承。利奥十世出生于美第奇家族执政时期，是"奢华者"洛伦佐的儿子。他是一个优雅的艺术爱好者，毫无疑问，相较于他的前任教皇，他显得更加温和，是一位和平爱好者。

拉斐尔完全忠实于《使徒行传》的内容，创作了《释放圣彼得》，他在赫利奥多罗厅的第三面墙上作画，彼得·弗朗西斯科也曾在这面墙上作画。壁画分为三段连续的故事情节，位于一块半圆形的区域之上，中间有一块区域被一扇窗户隔开，就在这扇窗户之上，一位天使从天而降，带来神的光芒，笼罩在熟睡的彼得身上。天使解救了彼得，紧拉着他的手来到画面右边的台阶上，台阶上的卫兵正在休息。在画面左边的场景里，士兵们被彼得的逃脱惊醒，在月光中重新警觉起来。场景里那投射下来的月光，好似场景的主角，那片银光覆盖了天使的能量，这力量是如此强烈，即使是在天使离开监狱之后，围墙外还留下一地被阴冷月光削弱了的红光。

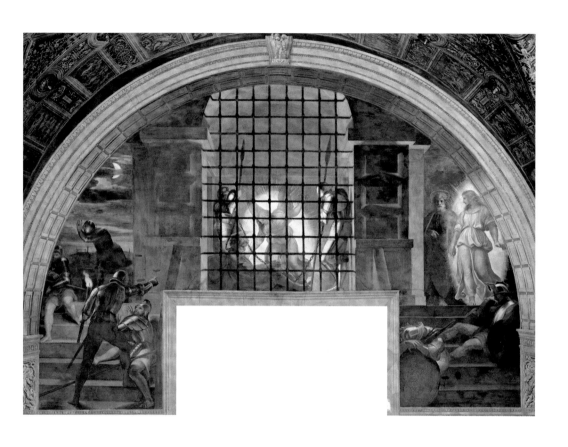

Liberazione di san Pietro

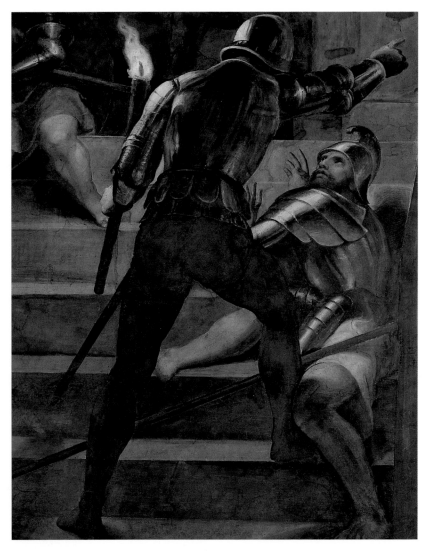

左图：士兵
右图：天使释放圣彼得

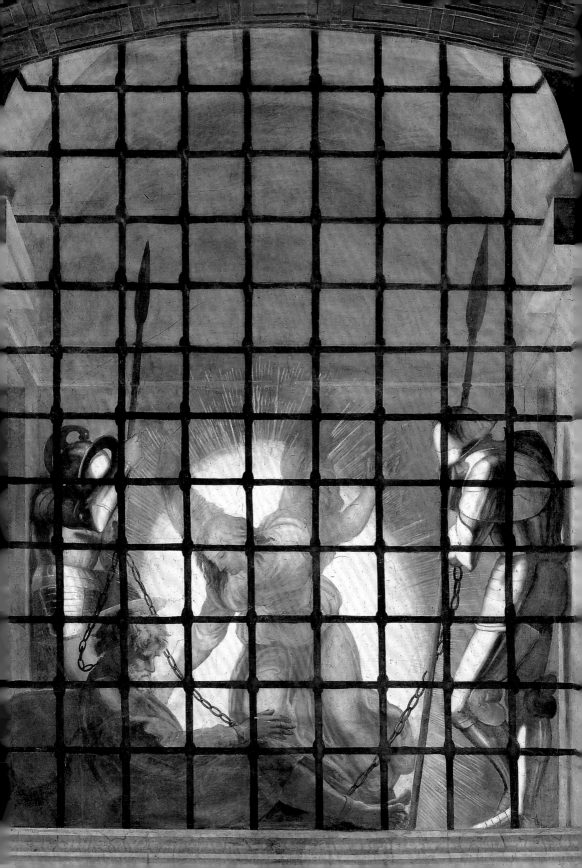

圣母玛利亚

Madonna del pesce

1512年

原为木板油画，后制成画布油画，215 cm × 158 cm
马德里，普拉多博物馆

　　油画以一副从左下角束起的绿色窗帘为背景，窗帘后露出一小片天空和远处隐约可见的风景。画面中央是圣母怀抱圣婴，用目光欢迎着托比亚斯和天使拉斐尔，在圣母的左手边，圣杰罗姆跪立在一旁，陪伴他的依旧是那只温顺的狮子。圣杰罗姆用专注的眼神注视着托比亚斯和天使拉斐尔，手里握着他编订的名著——武加大译本《圣经》。圣婴一面给年轻的托比亚斯赐福，一面欢迎他的到来。与此同时，圣杰罗姆手中的《圣经》富有深意地打开着，很有可能是在暗示《圣经》中记载的托比亚斯是真实存在的。整个画面充满了温柔的眼神，使我们看到了一个和谐且富有感情的世界，这个世界甚至包括观赏者在内。画家采用十分贴近的角度，通过对圣母面前的木台阶上的刻意留白，使观赏者觉得似乎自己也受到邀请，一起见证圣母奇迹般的显圣。

　　这幅画是应乔凡尼·巴蒂斯塔公爵的要求，为了位于那不勒斯的圣多梅尼科教堂的礼拜堂而创作的。许多评论家认为这幅画是由拉斐尔的学生完成的，但是近来也不乏有人指出，鉴于这幅画的非凡质量和其中包含的独特风格特征，应当认定这幅油画完全是由大师本人完成的，并应与同时期的《福利尼奥的圣母》《西斯廷圣母》《圣塞西莉亚》这三幅著名的祭坛画齐名。

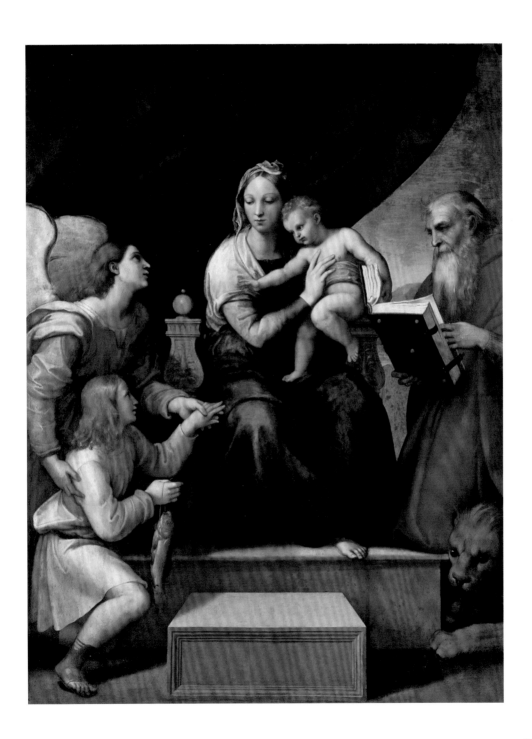

福利尼奥的圣母

Madonna di Foligno

1512年

原作为木板油画，后制成画布油画，308 cm×198 cm
梵蒂冈，梵蒂冈博物馆

圣母怀抱着圣婴，在画面的上方显圣。她坐在蓬松的云彩之上，周围被炫目的光环所笼罩。圣母下方还有四位见证显圣奇迹的人，左边是圣施洗约翰和圣弗朗西斯科，右边是圣杰罗姆和他那只温顺的狮子以及西吉斯孟铎·德·孔蒂，孔蒂是教皇尤利乌斯二世的秘书和圣彼得教区的牧师长。画面中央有一位长着翅膀的小男孩，他手里拿着一块木板，木板上的碑文现已灭失。该画作的买主称，因得到圣母的护佑，他在福利尼奥的家虽遭雷击，但未遭受任何损失。

这幅画作最让人惊叹的是，画家如此精细地描绘了捐赠者的侧面肖像。"捐赠者正双手合十跪地祈祷，他那瘦削和布满皱纹的双手，向上抬起的紧张的脸孔，太阳穴下突出的颧骨，挺直的鼻梁，又窄又厚的嘴唇，深陷的双眼和被深深吸引着的专注的眼神，使这幅肖像画堪称拉斐尔最美的肖像画之一。"
[阿道夫·文图里（Adolfo Venturi），1920]

画家通过远处背景上模糊的细微反射光，给画面增添了几分柔和之感。这种处理手法明显是受了费拉拉（Ferraresi）和维尼托（Venete）的艺术风格的影响，还几乎直接应用了多索·多西（Dosso Dossi）最喜爱的绘画方式和技巧。与传统的15世纪宗教题材的肖像画相比，这幅藏于梵蒂冈的油画有许多新颖之处，这些新颖之处展现在处理圣母与圣人之间关系的手法上，以及作品与观赏者心理和精神层面的手法上。和《福利尼奥的圣母》一样，拉斐尔之后的画作《西斯廷圣母》中的圣母也是直接来到圣人中间，甚至直接穿过画布来到观赏者面前。

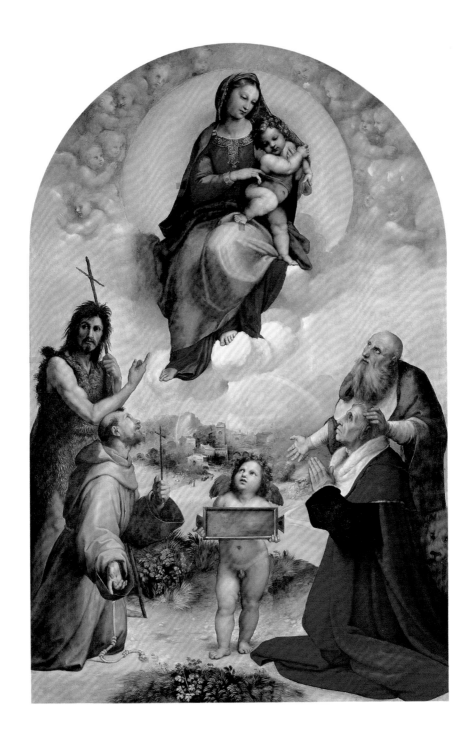

西斯廷圣母

Madonna Sistina

1512年—1513年

帆布油画，269.5 cm×201 cm
德累斯顿，历代大师画廊

　　拉斐尔为位于皮亚琴察的西斯廷教堂的大祭坛创作了《西斯廷圣母》。西斯廷教堂从公元9世纪起就保存着圣人芭芭拉和西斯笃的遗物。种种迹象显示，这一画作是尤利乌斯二世委托拉斐尔进行创作的，以此纪念教皇西斯笃二世。西斯笃二世是公元3世纪的殉道者及圣徒，是尤利乌斯二世的叔叔西斯笃五世的同一家族的先祖。画面中的西斯笃被描绘成尤利乌斯二世的容貌，他身穿教皇长袍，长袍的末端还有象征德拉·罗韦雷家族的橡树果徽章。

　　这幅祭坛画中的窗帘如同幕布一般向信徒打开，将神性的显现具体地描绘出来；圣母（具有《拉·芙娜琳娜》中女子的特征，据传她是拉斐尔所钟爱之人）迈着缓慢而坚定的脚步向圣人们走来，圣婴安静地躺在母亲的怀抱里。画面以艺术的角度，通过画中人物圣芭芭拉与西斯笃传达出反对宗教改革的理由。圣母与圣子的目光紧紧地注视着观赏者，试图与观赏者直接交谈。画面人物与观赏者的关系是如此直接与紧密，画作表现出前所未有的张力，早已溢出狭小的画布空间。

　　画面中高悬的绿色窗帘，将神的空间与凡人的空间隔开。神的空间笼罩着如天使一般的云彩，下方栏杆上趴着两位著名的小天使，他们思虑重重地望着圣母，拦在向凡人世界走来的圣母前面。从画面效果上看，这样的处理手法将向前行走的圣母变成了远景，对《圣经》真理的顿悟必须建立在与神紧密而不可分的关系之上，必须使人们明白要做《圣经》真理的领受者，而非只是被动的旁观者。

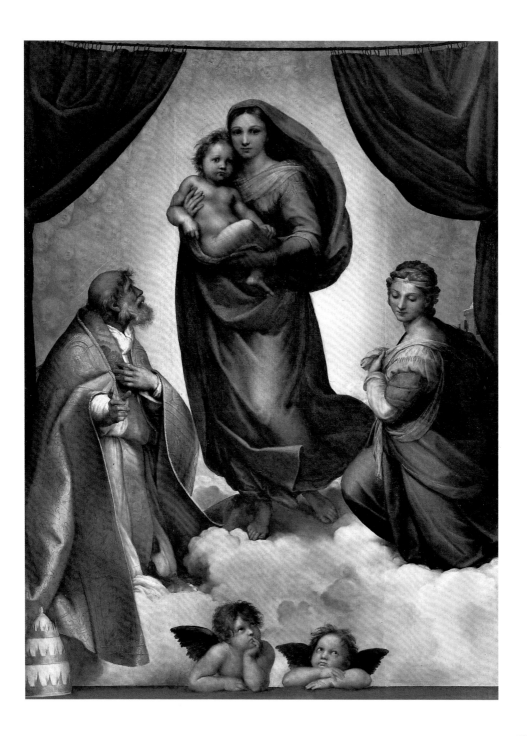

椅上圣母子

Madonna della seggiola

1513年

木板油画，直径71 cm
佛罗伦萨，帕拉蒂纳美术馆

　　著名的《椅上圣母子》保存于佛罗伦萨皮蒂宫的帕拉蒂纳美术馆。尽管这幅画是圆形的，不是通常所见的矩形，但我们仍可以看出这幅画与收藏于慕尼黑老绘画陈列馆的《帐中圣母》在构图和风格上的些许关联性。虽然《帐中圣母》保存情况不佳，但我们仍可看出它的画面显得比较严肃，没有太多感情的流露。尽管用绿色窗帘作背景，以突出人物肖像，但《帐中圣母》画面中的小圣约翰还是显得被完全隔绝于圣母与圣子的亲密关系之外。与此不同的是，《椅上圣母子》中流露出令人难忘的情感与肢体的相互交叠，将小圣约翰也完全融入其中。欣赏这幅油画时，人们会有不同于欣赏《帐中圣母》的感受。观赏者的视线首先会被圣母和圣子温柔的目光吸引。接着视线缓缓地向圣母的身体移动，停留在画中圣母的头部，圣母将头明显地侧向圣子。恍惚之间，观赏者会觉得圣母坐着的椅子似乎还在轻轻摇动。

　　虽然这幅油画与佛罗伦萨的《圣母》不同，是罕见的圆形构图，但是它表现出非凡的构图美感，在细节上也处理得十分精致高明，还优雅地使用了许多珍贵的颜色。以蓝色和绿色为主的冷色调与以红色和黄色为主的暖色调搭配得十分和谐。毫无疑问，《椅上圣母子》以其原创的肖像图案、独特的风格和巧妙的构图堪称文艺复兴时期最伟大的杰作之一。

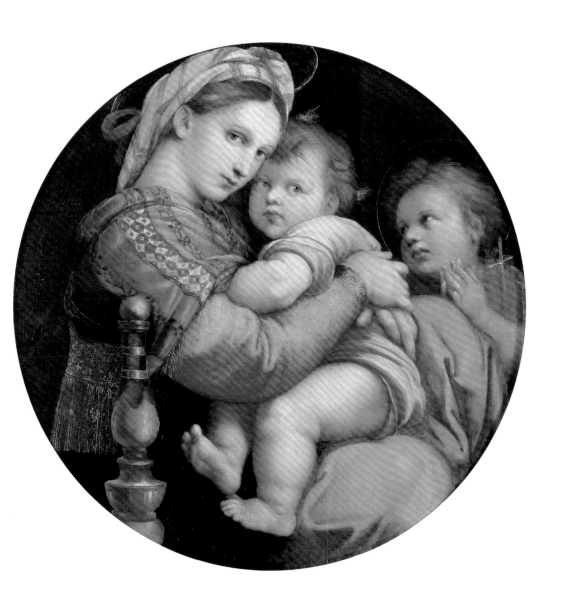

圣塞西莉亚

L'estasi di santa Cecilia

1514年

原为木板油画，后制成帆布油画，238 cm×150 cm
博洛尼亚，博洛尼亚国家艺术画廊

1514年，有一位来自博洛尼亚的贵族妇女艾莲娜向拉斐尔订购了一幅祭坛画。艾莲娜是本笃·达罗利奥的妻子，她买这幅画是为了将它放置在她自己位于博洛尼亚的圣约翰大教堂内的小礼拜堂里。艾莲娜曾向教堂捐出一件由教皇阿利多斯赠送的圣人塞西莉亚的遗物，之后她修建了这个小礼拜堂以作纪念。

这幅画的呈现方式非常独特，画里没有传统的戏剧性手势，也没有神的直接显现，年轻圣人对天国圣乐的向往和她的心灵的启发是整幅画作要表达的神圣主题。圣塞西莉亚的灵魂能感知和分享神的启示。我们顺着她那双黑色的大眼睛向上望去，可以看见在远处天空的云彩上有一个神秘的天使合唱团，这是圣人精神和感情上的幸福远景。在她身旁站着的有圣保罗、福音圣约翰、圣奥古斯丁和圣母玛利亚。他们虽然形象高大，但只是次要角色，仅站在一旁观看而已。在画面的中央，圣人塞西莉亚着迷于心中那神秘的愿景，手上拿着一件小小的乐器，地上还散落着一些乐器，这些乐器都是14世纪使用的，用以表现圣塞西莉亚的人物特征。我们可以看到一个手鼓、一把小提琴和一些长笛七零八落地倒在地上。这是一个极具创新性的手法（近期对此画作的表面做了修复，证实确是拉斐尔本人的作品），这种创新手法在17世纪的绘画艺术中得到了广泛的应用和发展。

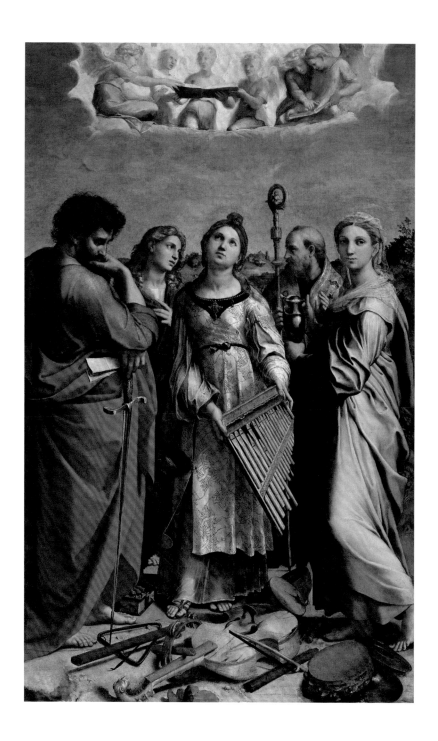

博尔戈火灾

Incendio di Borgo

1514年

壁画，底长670 cm
梵蒂冈，梵蒂冈博物馆，博尔戈火灾厅

　　《博尔戈火灾》是由拉斐尔负责装饰的教皇寓所的第三个房间内最先完成的一幅壁画。这个房间是教皇用膳处，房间其余三面墙上的装饰是由拉斐尔的学生完成的壁画——《奥斯迪亚之战》《查理曼大帝加冕》和《利奥三世说理》。这一系列政治历史题材的绘画目的在于借由描绘历代教皇的丰功伟业来赞美利奥十世。

　　事实上，利奥四世曾在早期天主教圣彼得大教堂前的阳台上祈祷，最终成功扑灭了公元847年发生于古罗马街区那场可怕的大火，此作品的目的就是赞扬此事。壁画的故事情节取材于《罗马教皇书》里记载的以及诗人维吉尔描述的有关"特洛伊火灾"的古典英雄主义故事。在壁画的左边，我们可以看见埃涅阿斯，他背着年迈的安吉塞斯，他们身旁还站着年轻的阿斯卡尼欧。拉斐尔在进行画面的构图时，摈弃了15世纪的现实社会场景，并未将之加以合理更改，而是依据他的个人风格对画面场景做了完全的颠覆，着重于将不同的元素在一个完全和谐的构图中表现出来。《博尔戈火灾》在随后的一个世纪里，都是矫饰主义（风格主义）画家的创作源泉和必选题目。画中人物鲜活的戏剧形象，五层建筑背景的独特设计，画面中央故意留白以突显远处背景中的教皇形象，这些新颖的创作方式就是这幅壁画在17世纪受到极力推崇的原因。

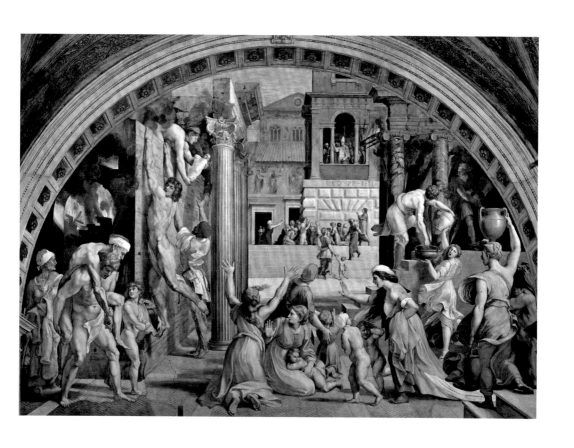

披纱女子像
La velata

约1515年

画布油画，82 cm×60.5 cm
佛罗伦萨，帕拉蒂纳美术馆

　　传统观点一直认为《披纱女子像》中的女性是拉斐尔的意中人——玛格丽特·卢蒂，也就是历史上有名的"面包坊的姑娘"，因她的父亲是特莱斯特维莱区的面包房师傅。除了一些文学假设之外，人们普遍认为画中的人物毫无疑问是一位拉斐尔熟知的女性。事实上，这位女性曾多次在拉斐尔的画作里充当模特儿，从1512年为皮亚琴察的西斯廷教堂创作的《西斯廷圣母》里的圣母，到《圣玛利亚德拉佩斯》里的弗里吉阿女巫，在拉斐尔的许多画里都能找到她的身影。

　　画中的这位美丽的女子，全身罩着纱巾，仅酥胸和玉臂露在外面，她美丽的华服蓬松地胀满了画面。今天欣赏这幅画的时候，我们还能从画中女子散发出的活力中感受到拉斐尔对她的深情，这份深情就是将两个相爱的人紧密联结在一起的爱、信任与默契。

　　画面中那寥寥几笔黄色、黑色和金色反映了拉斐尔对使用不同明暗色调的深刻研究，也正是这寥寥几笔决定了画面构图的尺寸和空间，并使这幅画成为拉斐尔在16世纪早期的巅峰之作，可以说这幅画是《绅士画像》和《教皇利奥十世》的前奏。这幅画起先被佛罗伦萨的富商马代奥·博迪收藏于家中，艺术史学家瓦萨里也曾前去观赏，后于1621年被美第奇家族的科西莫二世收藏。

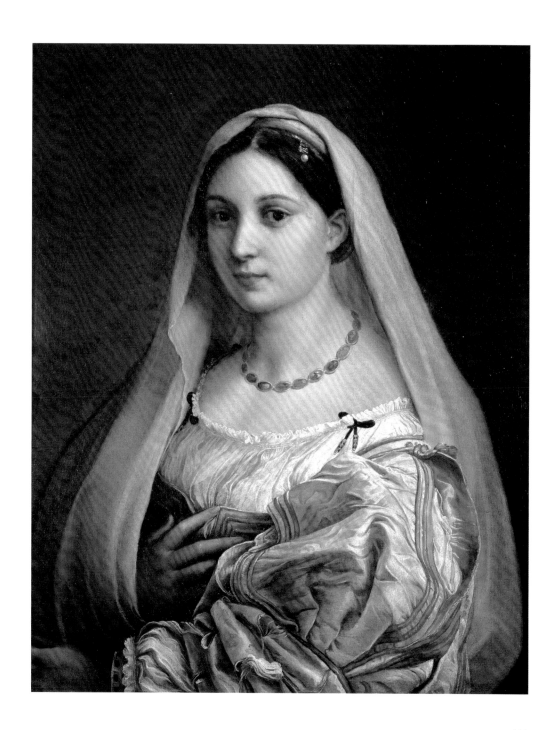

基督在西西里背负十字架

Spasimo di Sicilia

约1515年—1516年

原为木板油画，后制成画布油画，318 cm × 229 cm
马德里，普拉多博物馆

　　这幅油画是为巴勒莫新建的斯巴锡摩圣母教堂和奥利弗坦尼修道院而创作的，油画也因此得名。根据瓦萨里和博尔吉尼（Borghini）的说法，在经历了一场出人意料的海上沉船之后，这幅油画奇迹般地被保存了下来，最终到达西西里岛。瓦萨里是这样描述的：油画随着海浪漂到了热那亚的海岸边，人们将它打捞上来，把它当作圣物小心翼翼地保存。油画虽然历经海上的狂风和巨浪，但是没有受到丝毫损伤，连一点污渍也没有，仍然保持着原有的美丽。由于这幅油画早已声名在外，它的买主们才有幸在教皇的帮助下让它重新踏上目的地。

　　在这幅画中，拉斐尔的表现手法十分激烈，富有戏剧性，而叙述的情节却显得悲痛沉重。整个画面分为两个情景：一个情景是画中的耶稣不堪沉重的十字架而摔倒在地，无可奈何地将目光投向圣母祈求帮助，圣母展开双臂试图扶起儿子，但一切只是徒劳；另一情景是画面中的士兵显得十分兴奋，一个正准备将长矛刺向耶稣，另一个背对着画面的士兵则无情地要求这个"罪人"立刻站起来。圣子与圣母互相凝视的温柔眼神为画面的中心，借鉴和重现了北欧画家戏剧性的表现手法（让人联想到杜勒的"小型激情"与"大型激情"）。这种表现方式在某种程度上，催生了拉斐尔日后在构图手法上的创新。

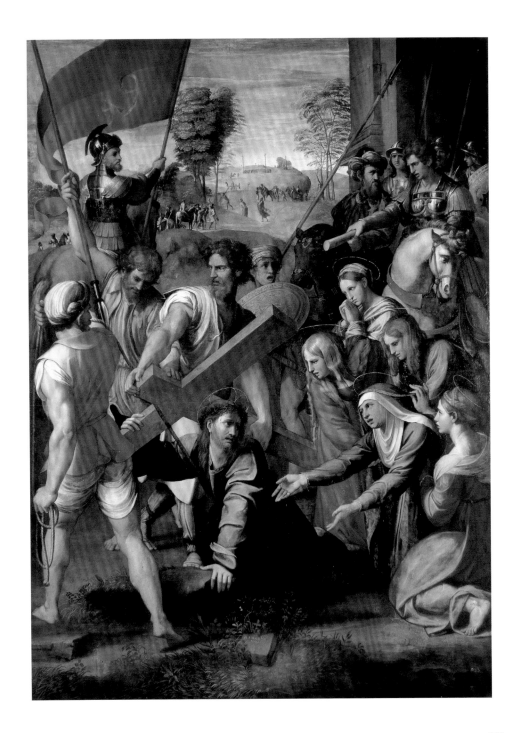

以西结书的愿景

Visione di Ezechiele

约1518年

木板油画，40.7 cm × 29.5 cm
佛罗伦萨，帕拉蒂纳美术馆

　　这幅画作以一团巨大且异常夺目的金色光晕为背景，光晕中
有两位天使，在这两位天使的簇拥下，永恒的天父头戴光环出现
在画面的中心位置，他的脚下还有四个象征着福音书撰写者的天
使和神兽们。一项针对这幅画的图像研究指出：画面中上帝的形
象来源于朱庇特神的古典肖像，更确切地说，是来自罗马美第奇
宫的一个棺盖上的一幅名为《帕里斯的评判》的浮雕。

　　在画面的下方，一小块朝向大海的陆地上，一个小小的身影
被一束耀眼的光芒笼罩。一篇最近发表的评论文章指出，这个身
影有可能就是拔摩岛上的圣约翰，他是来见证神的启示的。艺术
史学家瓦萨里在当时就肯定了这幅画是拉斐尔的顶级杰作之一，
并断定是拉斐尔于1514年完成《圣塞西莉亚》之后创作的。近
期他的推断得到了证实，一项研究指出：这幅画可追溯至1518
年。它展现了超高的艺术水平和大气磅礴的构图，可以看出拉斐
尔在这幅画中汇聚了他在法尔内西纳别墅绘画时所习得的技艺，
可以说这幅杰作确实是出自大师的天才之手。1984年，为了纪
念大师诞辰500周年，这幅画在皮蒂宫的白屋展出。在一次检验
中，人们利用"反射复制法"发现这幅画下部的景物与整个画稿
是完美对应的，这一点也证实了这幅画作确实为拉斐尔的真迹。
16世纪下半叶开始这幅画一直由美第奇家族收藏。

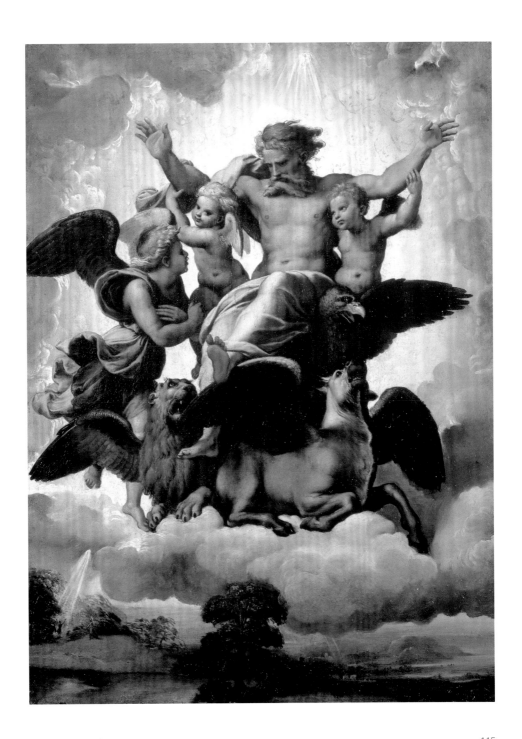

基督变容

La Trasfigurazione

1516年—1520年

木板油画，405 cm × 278 cm
梵蒂冈，梵蒂冈博物馆

　　这幅油画是朱利奥·美第奇（日后的教皇克雷芒七世）于1516年至1517年订购的。这幅令人肃然起敬的《基督变容》是拉斐尔完成的最后一幅大型祭坛画，这幅祭坛画在今日被认为是一部真正精神上的圣约书。画面高处，基督在以色列的塔尔博山上变容显圣，摩西和伊莱贾在他两侧。画面下方，信徒们正在试图抚慰一位激动异常的青年，其慈爱的父亲也正尽力地安抚自己的儿子。拉斐尔将整个画面明显地分为上、下两个叙事场景，下面的场景激烈而紧张，场景中两组人物显得十分激动，他们夸张的肢体语言引导观赏者的目光直视这位被信徒抚慰的青年，这个青年被特定的光源照亮。在他上方，画面被一个平台分割开来。画面中央基督的形象显得对称而有序，基督高举双手，两侧有两位《旧约》中的人物。《马太福音》第十七章中提到："基督面容明亮如日头，衣裳洁白如光。"在基督的下方，躺倒在山上的是他的三个门徒——彼得、雅各布和约翰。基督显圣时的耀眼光芒将他们和画面左侧的两位殉道的圣者照亮（他们是帕斯托雷和基乌斯托，是纳博讷教堂的两位守护圣人）。

　　尽管这幅画由上、下两个部分组成，整幅画却显得十分和谐。康拉德·欧伯胡贝尔（Konrad Oberhuber）曾说："这幅油画绝对是一幅顶尖之作，它妥善地安排了大量人物，丰富地描绘了人物的动作。画面中精致的单独人物形象和群体形象完美地结合在一起，形成了具有强大生命力的动态体系。"

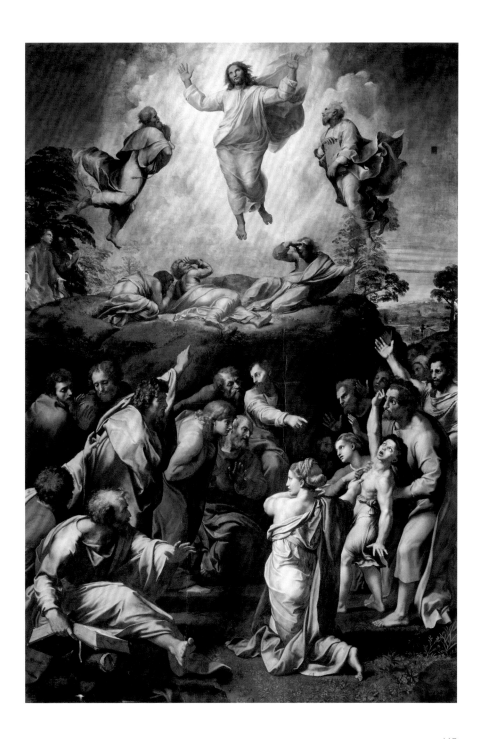

La Trasfigurazione

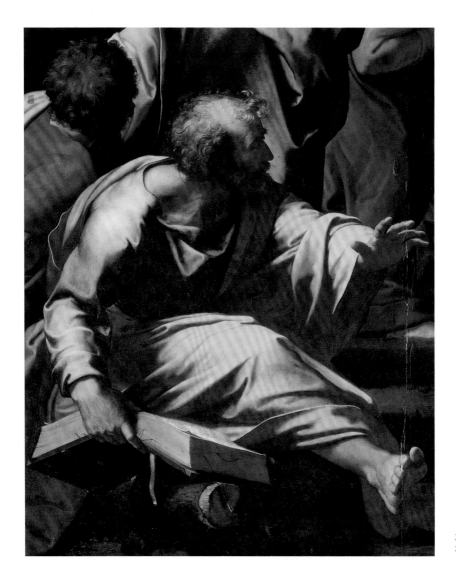

左图：彼得在众信徒中
右图：光环中的耶稣

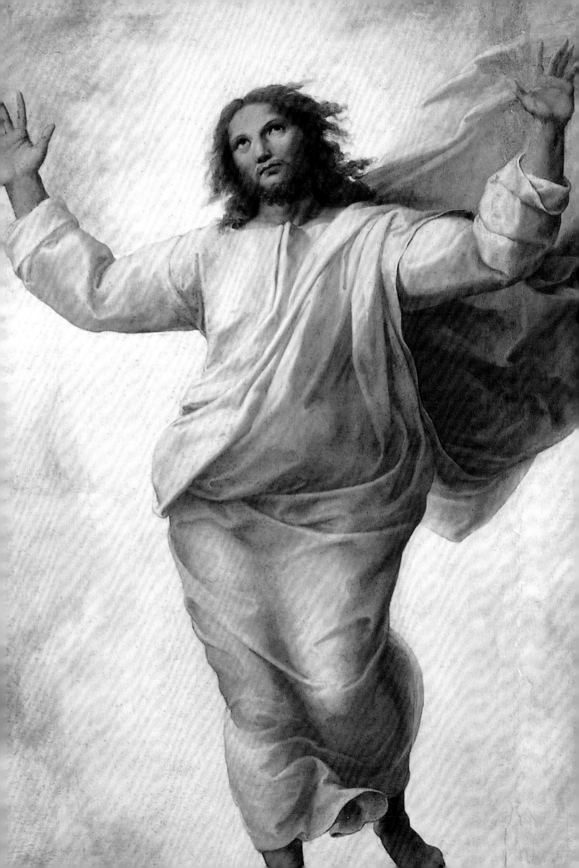

教皇利奥十世和二位主教

Ritratto di Leone X tra i due cardinali

1518年

木板油画，154 cm×119 cm
佛罗伦萨，乌菲齐美术馆

　　画作以一个房间为背景，这个房间以文艺复兴式建筑风格简单地装饰着。画中站在教皇两侧的是朱利奥·美第奇和路易吉·德·罗西两位主教。朱利奥就是朱利亚诺的私生子，日后的教皇克雷芒七世。路易吉是玛利亚·美第奇的儿子。教皇坐在桌子前面，桌子上放着一部缩略版的《圣经》，一旁还摆放着轮廓分明的贵重银铃。他手持一把放大镜，目光向房间的远处望去。画面左边的枢机主教（路易吉·德·罗西）专注地凝视着教皇，右边的枢机主教则一脸温和而略带忧伤地望着观画者，似乎在邀请观画者也融入这私密的氛围之中。

　　在瓦萨里的《艺苑名人传》中关于安德利亚·德尔·萨尔托（Andrea del Sarto）的部分，提到一个来自阿雷佐的传记作家，此人曾记载了一件有关乌菲齐美术馆收藏的三人肖像画的逸事。瓦萨里称：事实上贡佐嘉家族的费德里科二世曾有幸到朱利奥·美第奇位于佛罗伦萨的府邸中欣赏这幅油画。之后他几次三番恳求教皇克雷芒七世将这幅画送给他，最终教皇答应了他。但教皇却将原作保留了下来，将由安德利亚·德尔·萨尔托仿制的复制品送给了贡佐嘉。当1536年瓦萨里被指派完成这幅画的另一件复制品时，这幅拉斐尔的杰作应当还在佛罗伦萨。

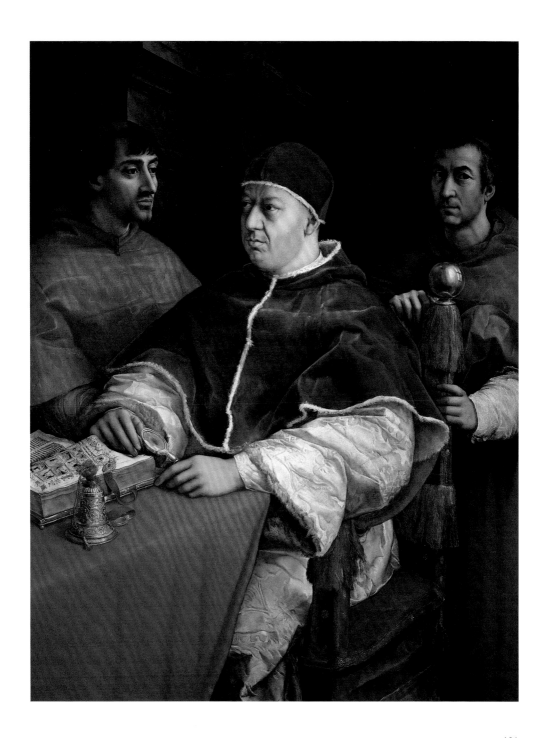

橡树下的圣家族

Sacra Famiglia sotto la quercia

1518年—1522年

木板油画，144 cm × 110 cm
马德里，普拉多博物馆

　　这幅画描绘了日落时分圣家庭和小圣约翰在一个田园诗
般的环境里休憩的场景，还描绘了许多古典时期的风景和建筑
（如画面左边的建筑物看上去很像马克森提乌斯教堂，右边的
风景看上去像是台伯河的山谷）。一条完美的对角线分割了画
面的左右和上下，小圣约翰、圣婴、圣母和圣约瑟就在这条完
美的对角线上，他们相互投以家人间亲切关爱的眼神，动作显
得十分温柔。画面中小耶稣一只脚踩在摇篮上，一只手搂着小
圣约翰的脖子，微笑摇晃着母亲的手臂，似乎是在试图离开母
亲的怀抱，他扭着头向后望着，仿佛在恳求母亲的许可。位于
画面右边的圣约瑟正倚在一个倾圮的古典圆柱顶上休息，目光
若有所思。小圣约翰如同雕塑一般站着一动也不动，手里拿着
一条绶带，上面写着"上帝的羔羊"，明显是在暗示"激情"
（耶稣为世人牺牲，救赎世人的激情）。在此刻，这幸福温馨的
时刻，母与子尽享天伦的欢乐时光，救赎世人的使命被暂时遗
忘。画面中还描绘了一些古典时期的遗迹，如圣婴的摇篮令人
联想到石棺，似乎是在暗示基督教将取得对异教的胜利。

　　尽管这幅画作有拉斐尔的署名，但是画面中冗余的特殊
装饰使人们认为，这幅画虽然是由拉斐尔设计的，却由他的
学生朱利奥·罗马诺（Giulio Romano）和弗朗西斯科·佩尼
（Francesco Penni）完成。在佛罗伦萨皮蒂宫的美术馆里，存
有一幅16世纪完成的该画的复制品，名为《蜥蜴旁的圣母》，
因作者在画面第一层的倾圮的古典圆柱上添加了一只小蜥蜴而
得名。

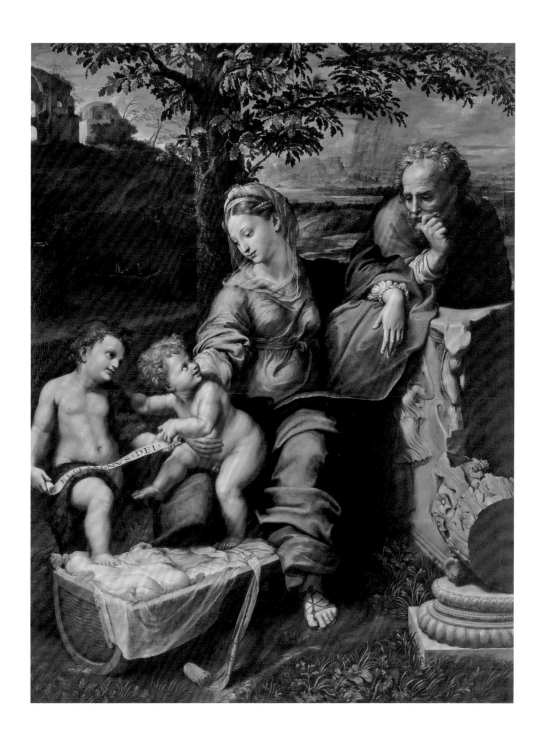

与朋友的自画像

Autoritratto con un amico

1519年—1520年

画布油画，99 cm × 83 cm
巴黎，卢浮宫

 逼近的角度，安详平和的手势，耐人寻味的光源，微妙的人物眼神交流，暧昧不清的主题，这些就是这幅巴黎名画的特别之处。画面中离我们最近的那位男子侧着身子，仿佛正在呼唤他的朋友，一个正在观察他们的人，而此人是谁，我们无从得知。这是一场平静的对话，一场横跨画布里定格的现实与画布外不可知的现实空间的对话。从两人相似的打扮可以得知，画面中的两个人物必定有着真挚深厚的友谊。两人衣着类似，留着相似的胡须。此外，在画面左边的人物还将手搭在另一个人的左肩上，显得十分亲密友好。

 评论家们一致认为画面左边的男子就是拉斐尔本人，而另一个人物的身份却众说纷纭。由他身上的佩剑猜测，他或许是一位剑客。也有人猜测，他也是一位艺术家，卡拉瓦乔认为他就是艺术家波利多罗（Polidoro），持同一观点的还有巴尔达萨雷·佩鲁兹以及彼得·阿雷迪诺（Pietro Aretino）。还有人认为他是来自阿奎拉的乔凡·巴蒂斯塔·布兰克尼奥，拉斐尔的遗嘱执行人。

 同样，关于油画想表达的主题也有许多猜测。有人认为它暗含着某种深意，或是某一宗教主题，抑或是想表达文艺复兴时期的公信思想，但也有人认为，这幅画只是单纯地在记录朋友间的欢乐时光。这幅画到底是想表达一个相对私人的主题，还是某种更严肃的主题呢？主题的模糊不清是画家故意为之，还是具有某种讽刺意味呢？总之，这幅卢浮宫的名画仍在吸引络绎不绝的参观者，有关它的种种谜团和猜测都为这幅画增添了难以抗拒的吸引力。

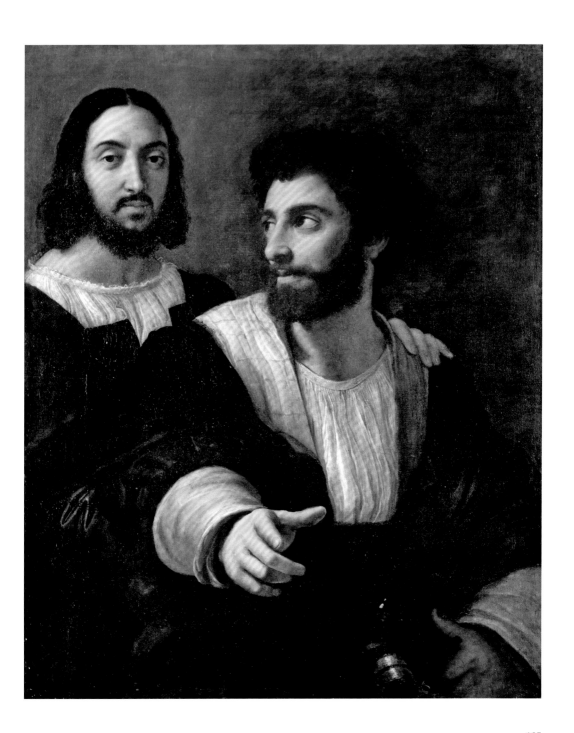

拉·芙娜琳娜

La Fornarina

约1520年

木板油画，87 cm × 63 cm
罗马，巴贝里尼宫，古代艺术国家美术馆

　　画中女性温柔亲切的眼神，使人们难以对画像的特别之处作出令人信服的解释，甚至难以确定这位女性的身份。如果不能完全肯定这幅画是由拉斐尔亲自完成的（有人认为这幅画是由拉斐尔的学生朱利奥·罗马诺完成的，特别是脸部），我们甚至不能确定这幅画的画名"拉·芙娜琳娜"到底仅仅是16世纪"情人"的代名词，抑或代指一位拉斐尔曾深爱过的女性——玛格丽特。玛格丽特是来自锡耶纳的面包师傅弗朗西斯科·卢蒂的女儿，她父亲在罗马的圣多罗蒂亚区有一家面包店（"芙娜琳娜"在意大利语里是"面包坊的姑娘"的意思）。可确定的是，画像中的女子半裸地坐在一片茂密的植物前，右手轻轻放在胸上，左手手臂上戴着一个蓝色珐琅臂环，上面以金字镌刻着"乌尔比诺的拉斐尔"，仿佛一枚爱情的封印。这个女性形象在拉斐尔的许多作品中都出现过，如《伽拉忒亚的凯旋》《披纱女子像》和《圣塞西莉亚》。

　　此画画面的表达是如此直接，画中女人的曲线十分柔美、感性，她被明亮的透视光线照得容光焕发。这幅画甚至参考了一幅现已遗失的达·芬奇风格的肖像画《蒙娜凡娜》，画中人物曾是朱利奥·美第奇的情人。这幅画表现出的亲密主题和使用的充满智慧的表现手法，使它成为文艺复兴时期最成功的肖像画之一。

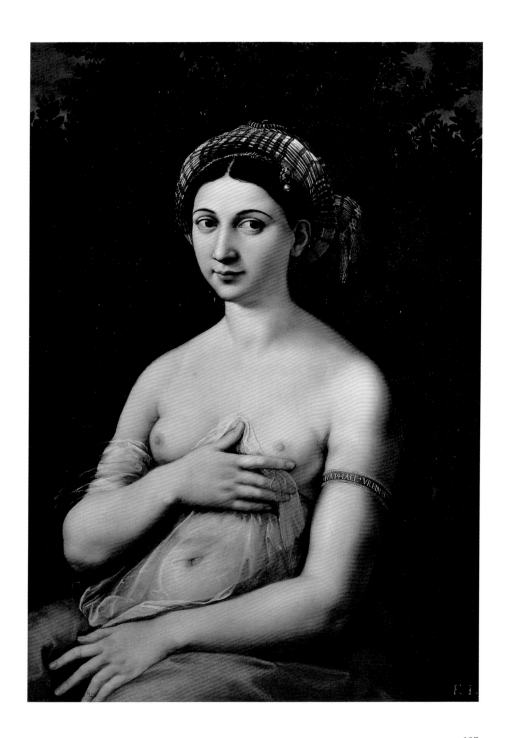

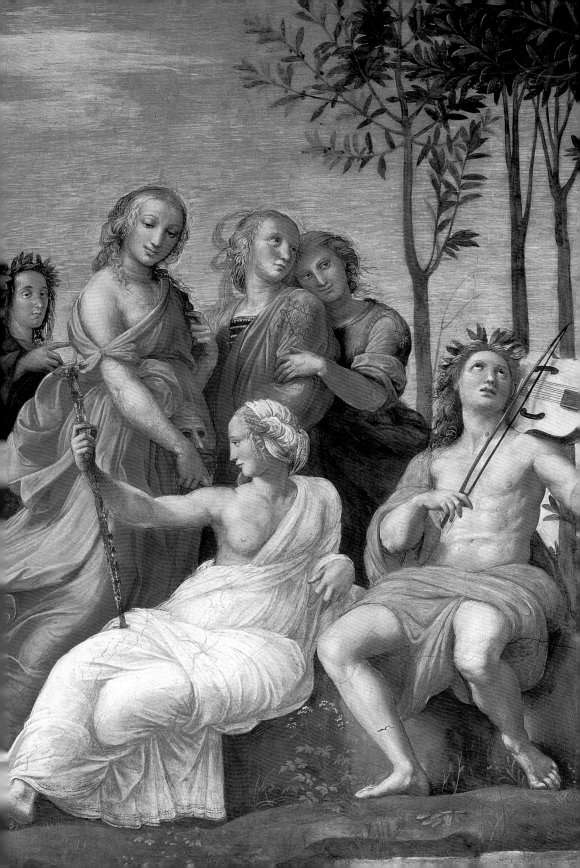

艺术家与凡人 | L'UOMO E L'ARTISTA

走近拉斐尔

耶稣转世的神圣艺术家

许多与拉斐尔同时代的人都把拉斐尔视为耶稣转世，这不仅因为他同耶稣一样，生于神圣星期五，亦死于神圣星期五，更因为他的外貌极似耶稣的肖像，尤其是弥留之际的面容，更是神似。在那幅著名的巴黎卢浮宫藏画《与朋友的自画像》中，拉斐尔留着浓密的胡子，长长的头发从中间分开，和耶稣十分相似。但确实很难具体说明，拉斐尔与传统的耶稣形象到底有多少相似之处。

可以确定的是，矫饰主义时期著名的画家和艺术评论家彼得·保罗·洛玛佐（Pietro Paolo Lomazzo）在评论拉斐尔的相貌时，肯定了拉斐尔相貌英俊，有贵族气质，说拉斐尔的面貌和气质是"所有杰出画家在绘制耶稣时都会采用的形象"。另外，乔尔乔·瓦萨里在书中描述拉斐尔时，赋予了他神秘和预言般的光环，写道："上帝赋予他谦虚和善良的品德，使他具有超于常人的人文主义情怀和慈悲心，此外还特别恩赐给他和蔼可亲的气质。"他还写道："我们可以说那些拥有很多罕见天赋的人就像乌尔比诺的拉斐尔，他们并不仅仅是人，如果允许的话，我们可以说，他们是寄居在凡人肉身里的神。"

拉斐尔在外貌上与耶稣的相似，他自身具有的神性，以及他的杰作，被同时代的人们认为是真正的奇迹、神的奇观，是神圣的，不朽的。

他戏剧性的死亡时刻，也被诠释成上帝不幸的预言：在拉斐尔死后的第二天，1520年一个神圣的星期六，16世纪下半叶著名的人文主义者和哲学家——米兰多拉的潘多尔夫·皮克，在给曼图亚公爵夫人的信中提及了拉斐尔的死讯。他是这样描述的："当这位乌尔比诺的画家逝去的时候，天空出现了与预言中描述耶稣逝去时一样的异象，甚至连教皇的宫殿都裂开了，似乎将要倒塌。出于恐惧，利奥十世搬到伊诺臣迪奥教皇建造的宫殿中居住，以避流言。"

拉斐尔和雕塑

我们要追溯到15世纪末和16世纪最初的那几年，才能找到年轻的拉斐尔在佛罗伦萨学习雕塑和绘画的证据。这些证据大多都只是草图且残缺不全，他学习的画家有多那太罗（Donatello）、韦罗基奥（Verrocchio）、波拉尤奥洛（Pollaiolo）和卢卡·德拉·罗比亚（Luca della Robbia）。这些可以证明在获得那封著名的推荐信之前，这个乌尔比诺青年曾经在佛罗伦萨

短暂地停留过。

那封推荐信是1504年10月，由乔凡娜·德拉·罗韦雷亲笔签名写给市民长官索德里尼的。对此，瓦萨里曾提出过相同的假设。直到1504年，拉斐尔才定居佛罗伦萨，虽然当时他的生活还不是很稳定，但正是在这一时期，他如饥似渴地学习和吸收文艺复兴初期在外形塑造和表现手法上的创新。

在佛罗伦萨停留的最初几个月里，他很认真地观察了列昂纳多、巴托罗缪、菲利皮诺等人的作品，尤其是米开朗琪罗和他在西组瑞利广场上的大理石雕像《大卫》。奥古斯蒂诺·迪·杜乔（Agostino di Duccio）早在40年前就已经完成了大教堂的设计草图，直到1501年，用来建造雕塑的大理石才被运到米开朗琪罗那里。雕塑在1504年1月完成，而后成立了一个评审委员会来决定安放它的位置。当时最重要的艺术家们都受邀参加了这次评审，他们中有列昂纳多、波提切利和佩鲁吉诺等。由于作品庞大的体积和深刻的思想内涵，人们决定把它安放在城市中心的关键地带。这座壮观而有力的雕塑的每一个解剖学细节，深深地吸引了年轻的拉斐尔，他还画了一些详细草图，这很可能受到了当时身为评审委员会成员的导师佩鲁吉诺的启发。此外，众所周知，拉斐尔还从他的阿雷佐导师（米开朗琪罗）的作品里汲取了精华，他曾在导师的私人住所甚至是工作室中留心观察《布鲁日的圣母玛利亚》、圆形浮雕《皮蒂》、圆形画作《圣家庭》和草图《卡辛那之战》。这些作品激发并影响了拉斐尔在佛罗伦萨时期创作的许多草图和一些重要的画作。

师法达·芬奇

1504年，年轻的拉斐尔来到了佛罗伦萨，领略这座托斯卡纳城市独有的新鲜感，学习它的首创精神。这个能够激发创作欲望和创作灵感的环境对拉斐尔产生了积极影响，使得他在这一时期的画作与之前在翁布里亚和马尔凯时的创作产生了巨大的差别，此时期的画作深受彼得罗·佩鲁吉诺和平托瑞丘的绘画风格影响（我们只比较《嬉戏金翅雀的圣母子图》和《玛利亚索利》就可以得出相同的结论）。在佛罗伦萨，拉斐尔广泛比较了不同艺术家风格迥异的作品，比如多那太罗、巴托罗缪、波提切利和米开朗琪罗。同时他觉得有必要思考一个极具争议的问题，这个问题是由列昂纳多·达·芬奇郑重提出的：长期以来，画家们只是在复制一些抽象的形象，反复使用人物模板，机械地将不同的图形要素简单地拼凑在一起，他反对这些毫无意义的绘画习惯。

在创作实践中，天才达·芬奇反对画家忽视对人体器官和组织进行研究，只是复制抽象形象的做法。他认为，只有通过对真实事物的实地研究才能使风景的结构、地貌的类型和人物的表情、手势和动作等显得更加自然和真实。很明显，它暗含了达·芬奇对佩鲁吉诺绘画手法的批判，佩鲁吉诺的创作仍然延续着典型的15世纪的绘画风格。

所以，正如瓦萨里所认定的那样，拉斐尔在创作早期模仿了他的导师彼得罗·佩鲁吉诺的风格，但后期，他在色彩和结构上都有所突破，也许是厌倦了模仿而想寻求突破，抑或是他知道自己已经来到了一个更好的时代，好到有点让人觉

得不真实的时代。他从列昂纳多·达·芬奇的作品里看到了这个时代的来临。

达·芬奇作品中的男人和女人头部的神态与表情是有区别的，达·芬奇描绘肖像人物的水平超过了其他所有画家，他描绘人物的高超技巧令人惊叹。总之，拉斐尔钟情于达·芬奇的绘画手法胜过他所见过的任何其他画家，尽管十分困难，他还是一步一步地开始学习达·芬奇的精湛技巧。

所以，拉斐尔在佛罗伦萨的那些年，有着矛盾的绘画信念。佩鲁吉诺制式化的温和表达方式是他所熟习的，但他同时也深受达·芬奇和米开朗琪罗的启发，渴望寻求更新、更复杂的呈现手法，这两者间产生了冲突。不只这些，事实上，这位乌尔比诺的画家还研究了《安吉亚里之战》和《丽达与天鹅》，更重要的是，他以原创、充满智慧的方式诠释了从达·芬奇那里学到的知识，融会贯通并且运用在他自己的作品上。

在梵蒂冈宫署名厅的一系列成熟的壁画中，我们都可以看到拉斐尔受到了达·芬奇风格的影响。以这种论调为基础，《雅典学院》中的场景设置是运用并放大了达·芬奇于1482年在作品《三博士来朝》中所使用的模式和向心式的构图方式。画面里的每一个元素都被放置在准确并且连贯的运动空间上，再用螺旋状的方式表现出严谨的层次概念与恰到好处的调整。这一点在乌菲齐博物馆收藏的拉斐尔大量未完成的绘画草稿中也可以看出。正如安德烈·沙泰尔所指出的，在湿壁画《圣礼的辩论》的草图中，"（达·芬奇的）教诲被完完全全地吸收，达·芬奇没能实现的，拉斐尔完成了"。（安德烈·沙泰尔，1997）

在不同的阶段和时期，拉斐尔对达·芬奇和米开朗琪罗十分仰慕，并模仿他们的风格，却不局限于极端地追求模仿和表达效果，拉斐尔成为未来的典范，并成为文艺复兴时期三杰中理想的第三位人选。洛马佐认为，拉斐尔这位极富创造力并且一鸣惊人的艺术家，其作品风格兼具达·芬奇和米开朗琪罗的长处。

不断上升的社会地位

近几年，艺术史的研究不再仅仅局限于个别艺术家作为研究对象，越来越多的学者将研究方向扩大到那些不惜投入大量的钱财，只为了得到当下最有名、最受欢迎的艺术家的作品的人，他们重金礼聘艺术家为自己家族的宫殿或是所属的教堂进行艺术创作，以提高家族的声望，加强权力和提高社会地位。形形色色的艺术品订购者，有的苛刻、挑剔，有的出身士儒之家却宽宏体恤，有的有钱且爱慕虚荣，这些礼聘艺术家的出资者，有公共机构、私人、职业行会、宗教团体、慈善团体等，有了他们在经济、文化和政治上的资助和支持，艺术家们才能创作出大量宝贵的艺术杰作，这种现象至少持续到19世纪。这些客户与作品一起被深刻地记录下来；这些被委托订制的作品，有的通过画作展现出雇主独有的特征（画作主题为肖像，或画作中有出现姓名、祝贺词或代表客户家族的勋章，多属此类），有的是通过创作展现雇主的个人目的（为了记录政治性的、神学的或是宗教仪式而创作的作品多属此类）。

对作品委托人的研究可以使人了解到一些可贵的信息（年代、主题的定义、用途、目的地，

等等）。对拉斐尔的研究也是如此，如果仔细观察，这位乌尔比诺画家在每个阶段都被一些特定的客户群委托制作作品，从乌尔比诺的蒙特费尔特罗，到佩鲁贾的亚特兰大·贝永尼，从佛罗伦萨的阿涅罗·杜尼到罗马的尤利乌斯二世，他们都曾是拉斐尔的雇主。

重要的是，拉斐尔在佛罗伦萨主要是替塔戴奥·塔代伊、洛伦佐·纳兹、阿涅罗·杜尼、多梅尼科·卡尼贾尼服务，他们都是有教养并且富裕的佛罗伦萨商界名流，并且与文艺界有着密切的交流，他们有着丰富的社交生活，喜欢自己的周围充斥着艺术作品，也喜欢投身于公共事业。因此，拉斐尔为他们创作的作品不是供给他们私人或是家族欣赏的，就是用来为其歌功颂德或作为捐赠。丰厚的佣金使得这位年轻的画家成名并过着尊贵的生活，这一点是接洽大型公共机构创作画作所不具备的好处。因为这些委托，拉斐尔提高了知名度，随后在教皇尤利乌斯二世的宫殿里及他的继任者利奥十世那里工作。

显而易见，纵然有乔凡娜·德拉·罗韦雷写给市民长官皮埃尔·索德里尼的推荐信，事实上拉斐尔在佛罗伦萨并没有得到任何政府的委托，在事业上他没能取得像在佩鲁贾时的成就。即使如此，从某种意义上来看，他应当对城中的财力雄厚者和有涵养的商人的慷慨感到高兴。他未接受过任何政府的委托，并不是由于他的技法还不成熟，而是因为他太过年轻，而且在那个时期也并没有任何真正意义上所谓的政府性质的委托（那时时局动荡，是政治过渡期）。据此，我们便可以更清楚地了解，为什么拉斐尔会欣然接受尤利乌斯二世的邀请前去罗马，放弃完成极具影响力的重要作品——祭坛画《华盖下的圣母》。在教皇的宫殿里，拉斐尔在成功地完成了几幅备受好评的作品后，慢慢地调整自己的工作定位，开始挑选合作者，从中他既获得了丰厚的报酬，名望也迅速攀升。这样，他能够以某种方式自由地选择委托的内容，并能和与自己兴趣相投的商人打交道。自然而然，在来到罗马的最初几年里，除了教皇之外，拉斐尔结交了很多有影响力的罗马教廷权贵，比如极其富有、对艺术十分讲究的锡耶纳银行家——奥古斯蒂诺·基吉、受过良好教育的梵蒂冈图书馆馆长托马斯·因吉拉米，还有圣彼得教区的牧师长西吉斯孟铎·德·孔蒂。拉斐尔因正确的工作定位，不仅得到罗马一些最重要的机构的青睐，也开始着手一些大型工作——包括建造和装饰新圣彼得教区及贵族们的大别墅（圣母别墅、法尔内西纳别墅、拉奎拉的布朗克尼奥宫），这些作品从西斯廷教堂的挂毯，到主教比别纳的装饰奇特的长廊都包括在内。此外，在这一时期曾有数十位艺术家参与竞争，他们只为能够进入拉斐尔的工作室以习得大师的绘画手法。

从他事业的巅峰到他逝世之前，他和米开朗琪罗成为意大利绘画艺术史上无可争议的主角，备受教皇和贵族的喜爱，被众多文学家和画家竞相模仿与追随。在他短暂一生的最后几年里，为了证明他非凡的能力和与日俱增的名望，他也完成了一些罗马以外的委托创作，这些杰作证明了他无与伦比的艺术天分，更成就了他惊人的声望。他为贵妇埃琳娜·杜伊欧力·达罗里奥的礼拜堂而创作，也为博洛尼亚乌利维托山上的圣乔瓦尼教堂创作了著名的祭坛画《亚历山大的圣凯瑟琳》，还在巴勒莫的斯帕西莫圣玛利亚新教堂和奥利弗坦尼修道院绘制了《西西里的斯巴西

莫》，更为法国纳博讷大教堂（这座教堂在枢机主教朱利奥·美第奇名下，朱利奥是利奥十世的侄子，日后的教皇克雷芒七世）绘制了那幅美丽的《基督变容》。

艺术品创作的管理

越来越多的委托接踵而来，拉斐尔也因此越来越负有盛名。拉斐尔建立了一间自己的画坊，且通过管理画坊，有能力在保证作品质量的同时，用最短的时间完成越来越繁重的工作。为此，他的画坊不仅向学徒和年轻的艺术家们敞开大门，也邀请那些具备精湛技艺、颇有声望的大师加入。这一点他和米开朗琪罗不同，众所周知，为了在画坊享有绝对的主导权，米开朗琪罗只分配给别的画家一些简单和微不足道的工作。而这位来自乌尔比诺的大师欣然地接纳所有愿意向他学习的人，因此，拉斐尔的画坊更像一间大型的罗马艺术作坊。

有证据显示，拉斐尔能激发学生发挥出最大的价值，同时他也欣赏学生的成就。比如，他的学生乔万尼·达·乌迪内（Giovanni da Udine）擅长绘制奇特的装饰图案和各种花卉枝条纹路，在很短的时间里形成了自创的优雅风格，还提前引入了巴洛克时期的静物和风景画法。但是拉斐尔离世之后，这位来自弗里留的学生没能保持他的艺术水平，最终只成为一名室内装饰家。

另一位拉斐尔画坊的学生弗朗西斯科·佩尼（Francesco Penni）并不喜欢发明创造和各种突破传统的尝试，后来他成为画坊的"杂工"，专长在确保画坊创作的画作都忠于老师拉斐尔的风格，由于他太过熟悉拉斐尔的风格，以至于人们很难将他的画作与他老师的作品区分开来。

拉斐尔懂得吸纳不同类型且真正有才华的学生，且能赢得他们的尊重，包括托马斯·维克多（Tommaso Vincitor）和法国人纪尧姆·玛西亚（Guillaume Marcillat）在内的众多忠诚又有可塑性的学生为拉斐尔的画坊带来了许多好处。

毫无疑问，在这些学生中最有名的就是朱利奥·罗马诺，他在老师去世后搬到了曼托瓦，很快，他就成为最具盛名且富有内涵的矫饰主义代表，且为费德里科·冈萨加的泰宫创作独具特色的风格雄伟的装饰性绘画，为公爵宫殿进行了充满智慧的创新。

佩琳·德尔瓦加是拉斐尔的另一位有名的学生，他在1527年罗马沦陷之后离开罗马搬到了热那亚，在利古里亚地区，他倡导拉斐尔充满新意和敏感的绘画风格，并且将此风格发扬光大。在这一时期他十分强调画面的优美，与他在罗马的风格大相径庭。同时期著名的艺术家还有波利多罗·卡拉瓦乔、阿隆索·贝鲁格特和佩德罗·马库卡，他们是16世纪上半叶艺术舞台上的主角，他们都在拉斐尔的画坊经历了一次非凡、完整、不可复制的冒险。拉斐尔的画坊，用我们今天的话说，是由一个擅长"人力资源管理"之道的管理者来组织和管理的。

与来自皮翁博的塞巴斯蒂亚诺的关系——从友好到敌对

众所周知，米开朗琪罗十分厌恶拉斐尔和他的朋友布拉曼特。在他晚年写的一封亲笔信中，这位阿雷佐的大师辛酸地回忆起为教皇尤利乌斯二世墓地拟订的建筑计划，以及为了此事所发生

的争执与冲突。在这次事件中，他因拉斐尔、布拉曼特这两位竞争对手而受到了不公平的对待。这封米开朗琪罗的亲笔信写道："为了教皇墓地的事情，我耗费了所有的青春，竭力与教皇利奥和教皇克莱门特辩论，我一片忠心而他们却不屑一顾，这使我深受打击……我一片热诚地进行创作换来的只是污名，他们污蔑我是世上最无知的小偷和放高利贷者……当教皇看了这封信之后，我亲爱的朋友，全世界的人也都看到这封信了，因为我所写的都是真实的，我绝对不像他们说的那样是一个强盗般的放高利贷者，我是一个高尚的佛罗伦萨公民，一个诚实人的儿子……我和教皇尤利乌斯二世之间的所有分歧都是布拉曼特和乌尔比诺的拉斐尔因嫉妒而挑起的。为了摧毁我，他故意不参加教皇墓地的工程。而且，拉斐尔也具备了摧毁我的动机，因为他在艺术上的所有造诣，都是从我这里获得的。"

有了这封亲笔信，我们就能理解为什么米开朗琪罗给予来自皮翁博的画家塞巴斯蒂亚诺慷慨的帮助和保护，因为他是拉斐尔的敌人和竞争对手。这位威尼斯的画家继承了米开朗琪罗宏伟、严肃的风格，与拉斐尔优雅的古典主义风格形成对比。主教朱利奥·美第奇的一次委托，为法国的纳博讷大教堂绘制祭坛画，给了这两位分别来自威尼斯和乌尔比诺的画家一较高下的机会。1517年到1519年，来自皮翁博的塞巴斯蒂亚诺创作了《拉撒路复活》（藏于伦敦，伦敦国家美术馆），这个委托本来是给拉斐尔的，但他因为忙于其他作品而耽误了，因此朱利奥·美第奇转而将委托交给这位威尼斯画家。为了能创作出一幅作品与拉斐尔一较高下，塞巴斯蒂亚诺努力工作，并出色地完成了作品。在1517年1月19日，

列昂纳多·法里尔，一位彼得弗朗西斯科·贝尔格里尼银行的职员写给米开朗琪罗的信中，告知了塞巴斯蒂亚诺完成并交付了祭坛画的事情，他写道："我现在觉得拉斐尔的神话被颠覆了，他不画这幅画是因为他害怕被拿来（与塞巴斯蒂亚诺）作比较。就让大家怀疑他吧。"一年之后，这位威尼斯画家在写给米开朗琪罗的信中提到："我延迟了作品完成的时间，因为拉斐尔从来没主动给我看过他的作品，所以我不想让他看到我的作品。"在这幅祭坛画的创作过程中，米开朗琪罗也给予塞巴斯蒂亚诺不少帮助，他提供了一些基督和拉撒路的形象，这两个是福音书场景里的重要人物。尽管深受竞争带来的苦恼，拉斐尔仍然完成了那幅伟大的祭坛画——《基督变容》（藏于梵蒂冈，梵蒂冈博物馆），拉斐尔没能全部完成这幅祭坛画就离世了，这也是这位大师生前最后一幅作品。

尽管对于空间、构图和色彩的理解不尽相同，这种激烈的竞争为历史留下了两幅非凡的杰作和一种全新的祭坛画的构思：它改变了过去僵硬的、庄严肃穆的宗教题材手法，转变成为充满戏剧性、富有创新精神和高雅的表现方式，它适应了这个深刻变革的时代，满足了新的宗教需求。

建筑师拉斐尔和他的朋友卡斯蒂廖内的理论

很长时间以来，拉斐尔在建筑领域取得的成就和影响被史学家们忽视，直到20世纪80年代中期，1984年在罗马举行的名为"建筑师拉斐尔"的盛大展览上，人们才开始深入研究由这位乌尔比诺大师所完成的重要且大量的建筑工程：包括

修建新圣彼得大教堂的计划、一些私人宅邸、数不清的舞台布景装饰和在许多壁画中使用的"错视"装饰手法，这就好像是将建筑的装饰重新暴露在众人眼中。今天，作为一位建筑学家，拉斐尔并不仅是对整个16世纪（事实上不只是这个时期）的建筑理念和建筑技术产生了根本影响的人物，他还亲身参与了一系列有关重建罗马市中心的重要工程。对此工程，教皇利奥十世十分看重，他认为一个"新罗马"将随着罗马市中心的重建而诞生。

对古典建筑艺术遗迹认真耐心的研究，成为拉斐尔一个无穷无尽的思想宝库，古典建筑艺术讲究的和谐、注重比例和尺寸的思考逻辑为古典建筑艺术的复兴提供了基础。拉斐尔与他的同事兼朋友多纳托·布拉曼特不同，拉斐尔认为对于古典建筑书籍的学习并不是为了验证古典建筑抽象的美，而是为了找到一种全新、普及、开放自主的表达方式。

为了更深入地理解拉斐尔在这方面的建筑经历，我们不能不提到拉斐尔的友人巴尔达萨雷·卡斯蒂廖内。拉斐尔为这位备受他信任的友人创作了《绅士画像》，使他的朋友可以不朽于世，这幅名画现藏于法国卢浮宫。巴尔达萨雷·卡斯蒂廖内在名著《绅士》中提到过一个原则："要成为一个优秀的'绅士'，就要学会面对日常生活中（比如在社交场合、与女士相处、打猎、骑马，等等）的困难，在面对苦难时表现得轻松自如。要做到轻松自如，就要尝试巧妙地用假象来掩饰每一个障碍。"

从拉斐尔的绘画和他设计建造的豪华庭院中，我们看到了这种巧妙的掩饰能力，比如位于马里奥山上的主教朱利奥·美第奇宅邸（玛达玛别墅），此别墅独有的公元6世纪罗马贵族风格和享乐主义气质，使得人们不禁联想到普林尼笔下的拉乌兰提雅诺宫，特别值得称道的是建筑物与环境搭配得十分协调。玛达玛别墅与拉斐尔其他成熟的作品一样，没有消极地嵌入古典元素，而是根据新时代的需求和品位重新加以诠释，提出了令人耳目一新和极具原创性的方案。

拉斐尔作为一个优秀的"绅士"，能根据艺术表达的需求，轻松自如地运用不同的元素；他完全独立于古典艺术的模式，凭借高超的概括能力和构图能力，创造了一种全新优美的文艺复兴风格的建筑典范。在绘画领域也是如此，他将不同风格的艺术家，如佩鲁吉诺、米开朗琪罗、达·芬奇和巴托洛缪的精髓，巧妙和谐地结合成一种新的独特风格。

拉斐尔，巴尔达萨雷·卡斯蒂廖内和《给教皇利奥十世的信》

这封著名的《给教皇利奥十世的信》是由拉斐尔和他忠实的朋友巴尔达萨雷·卡斯蒂廖内一起写给教皇利奥十世的，信中拉斐尔描述了"永恒之城"的古迹保存现状十分糟糕，并附上了一些重要的古迹测量图。这封信具有重要的历史价值，见证了这位来自乌尔比诺的艺术家对于古代遗迹的关注和热爱。信中他认为有必要对古迹进行认真分类，用正确的方法加以保护和保存："……我曾经很认真地研究过这些古迹，花了不少精力探究它们的每一处细节并仔细地做过测量，不懈地拜读那些优秀作家的作品，将他们的文稿与遗迹对比，最终对古代遗迹有了一些较为深入的认识。一方面，能认识如此之多的建筑杰作使我十分快乐；另一方面，我

仿佛看到了这座高贵的城市的尸体，这让我十分心痛。这座高贵的城市曾经是这个世界的女王，而如今被悲惨地摧残了。因此，如果每个人都该关心和热爱自己的亲人和自己的家园，那么我就有必要付出自己所有卑微的努力，哪怕只是为了重现这世上所有基督徒共享的家园的一段小小的缩影。"（摘自《给教皇利奥十世的信》，由古意大利语翻译而来）

拉斐尔在信中强调了古迹残败的现状和人为破坏的问题，他将不遗余力地开展修复和保护古迹的工作，防止古迹遭到人为破坏。事实上，教皇利奥十世于1515年8月27日颁布了教书，任命拉斐尔为"古罗马遗迹的督查"，并委托他画出古罗马遗迹的草图（这些草图本应和拉斐尔写给教皇的信存放在一起，但现已遗失）。从教皇利奥十世的反应来看，我们可以看到人们对保护、研究和系统性修复古迹有了新的认知，这不仅出于对文化的热爱，对罗马辉煌历史的回归和修复古迹的需要，更是为了现代艺术能与古典艺术进行对比，从古典艺术中获取创作灵感，以达到并超过古典艺术的水平。借由对古代遗迹进行准确和深入的比较，可以实现并超越古罗马曾拥有的宏伟，并有希望建立一个新的罗马；这种对实现伟大复兴的憧憬，对古典艺术知识的渴求，让人们看到了一次艺术和知识的凯旋，简而言之，使人们见证了一次富有创新精神并且可付诸执行的文艺复兴。

向大艺术家们致敬——
从荷马到拉奥孔的青铜头像雕塑

这是一个对古代世界重新认知的时代，它为艺术家们敞开了一片广阔、刺激的精神冒险世界，拉斐尔出生并成长在这个时代，是这个时代

的产物，是这个时代精神的阐释者。从他的作品中，人们可以看到拉斐尔研究经典，并尝试以新的审美观点对经典进行重新刻画的热情。他致力却不拘泥于研究图案丰富的罗马石棺，这些石棺上的浮雕充满了神性主题的图案、象征符号，记录了许多庆典仪式的场景，它们为文艺复兴时期的艺术家提供了永不枯竭的创作灵感，是当时最为广泛采用的素材。

他第一次接触古典世界是在佛罗伦萨短暂停留的时候。佛罗伦萨在人文主义影响下异常活跃的文化氛围中，掀起了一股搜寻古希腊至古罗马文物的热潮；知识分子和商业巨头热衷于搜集石雕、青铜雕像以及宝石浮雕、奖章；人们偏好用石棺和雕像装饰教堂和公共建筑。重要的是，拉斐尔刚好从早期在翁布里亚进行单一宗教主题的创作转到人文主义十分热衷的神话题材。

根据一些学者所说，在锡耶纳的一次参观，激发他创作了名画《美惠三女神》（尚蒂伊，孔代博物馆）。古希腊罗马的大理石群雕《美惠三女神》，早先从罗马运到了锡耶纳，放置在位于多摩大教堂内的皮科洛米尼图书室。年轻的拉斐尔曾到此参观汲取灵感，可能因此受到启发。

但是，拉斐尔真正与古典世界相遇是在古典艺术的诞生地罗马。与古典世界的碰撞立刻使他产生了强烈的共鸣，诞生了将会被准确定义为拉斐尔式的"古典主义"。他的创作源泉和素材只有一部分是可知的，因为拉斐尔模仿古典艺术并常常以创新精神加以改造。

例如在他的作品《基督被解下十字架》中，人们会找到罗马石棺浮雕《搬运墨勒阿格的尸体》的影子，同时，此图的构图，拉斐尔参考了曼特尼亚的作品《搬运墨勒阿格的尸体》。但这

些作品的影响并不直接，充其量只能说是拉斐尔的灵感来源。例如《雅典学院》中苏格拉底的形象也是如此。《雅典学院》中没有一个人物是类似的，每一个人物都各具特点，其中"老西勒诺斯"的外表和他的小塌鼻子，不可能是拉斐尔的首创，因为它与公元前4世纪的一个哲学家的半身塑像几乎一模一样，16世纪罗马曾有多个这种雕像的复制品。

有趣的是，根据玛律坎托尼奥·莱蒙迪（Marcantonio Raimondi）的说法，拉斐尔的壁画《帕耳那索斯山》中，对古老乐器（如卡利奥普的长笛、埃拉托木箱里的七弦琴和用以代表女诗人萨福的龟壳）的描绘，是取材自石棺上的各种古代乐器的浮雕。同样，画中人物卡利奥普的姿态，无疑会让人联想起教皇尤利乌斯二世拥有的雕像《沉睡中的阿里阿德涅》。同样在画中的荷马，那缠在一起的卷发和胡须、下垂的胡子、皱着的眉头，会让人联想到一个画家们十分熟悉的形象，和其他古老雕像一起在梵蒂冈的美景庭院中展出的《拉奥孔》。

之所以在《帕耳那索斯山》中，会以"拉奥孔"为形象，创造出古诗人荷马的形象，有可能是因为有一天拉斐尔被布拉曼特叫去同四位杰出的雕塑家为一组著名群雕创作的蜡像复制品评选，选出最好的一个，重新塑造成青铜雕像。拉斐尔认为由来自威尼斯的年轻雕塑家雅各布·桑索维诺创作的拉奥孔蜡像复制品是最好的，所以就将他作的蜡像复制品雕塑成了青铜雕像，雕像生动再现了拉奥孔那张不堪痛苦折磨而扭曲的面孔。

谈到拉斐尔对古典艺术的模仿，我们不得不提《赫利奥多罗被逐出神庙》中，天使骑士从天而降惩罚亵渎神明的赫利奥多罗的场景，与君士坦丁凯旋门上的浮雕中，马背上的图拉真攻击达契亚人的形象十分相似。

还有一件事值得一提，那就是拉斐尔在梵蒂冈凉廊上装饰的"奇特图案"以及他装饰的其他工程都曾受尼罗大帝黄金宫的影响。

位于埃斯奎利诺山坡上的黄金宫和位于蒂沃利的哈德良皇帝别墅是文艺复兴时期艺术家的灵感源泉。大约从1480年起，人们开始探索研究黄金宫和它的室内装饰及壁画，这类研究在16世纪达到鼎盛，尤其是艺术家们，他们常常会在黄金宫留下他们的签名，今天我们仍可以看到拉斐尔的学生乔万尼·达·乌迪内的签名，以及巴尔达萨雷·佩鲁兹、平托瑞丘和其他许多来自意大利或外国的艺术家的签名。

正是在黄金宫内，拉斐尔找到了他"穴怪"的创作灵感，黄金宫内充满根据不同装饰目的所添加的花朵和枝叶、神兽、长着翅膀的精灵、各种面具和古希腊罗马神话中的多头异兽等变幻莫测、充满幻想色彩的图案。拉斐尔将这种"穴怪"的装饰用在梵蒂冈凉廊的装饰上。"穴怪"（意大利语中的"grottesche"）来源于画家在"山洞"中发现的装饰图案，但这些山洞不是一般的山洞，而是经过几个世纪被深埋地下的宫殿。拉斐尔曾让他的年轻学生们研究黄金宫和蒂沃利别墅内的装饰，而乔万尼·达·乌迪内主要负责这种装饰研究。

拉斐尔和版画，独立创作和复制品

拉斐尔对版画艺术怀着真诚的景仰之情，在他的画室内摆放了几幅德国画家丢勒（Dürer）的版画作品，丢勒是版画这种特殊艺术表达形式的

大师级人物。拉斐尔十分欣赏丢勒对线条和图像的充分利用，以及综合性的场景描绘和紧扣主题的叙事手法。据了解，他曾委派他的弟子巴伐利亚与博洛尼亚的玛律坎托尼奥·莱蒙迪商谈合作事宜。莱蒙迪是深得丢勒真传的法国学生，大约在1510年，莱蒙迪来到罗马与拉斐尔展开合作，之后因对拉斐尔的作品和研究创作了大量的版画复制品而闻名于世。

据乔尔乔·瓦萨里所说，拉斐尔不仅知道莱蒙迪正在复制自己的作品以获得丰厚的利润，甚至拉斐尔本人就是这项获利丰厚事业的积极推动者，他认为应当大量进行复制并以合理的价格卖给更多的人，而不仅仅是富有的收藏家和罗马有钱的商人。这个版画复制市场自1420年在意大利和国外迅速获得了前所未有的成功。

瓦萨里的传记中写道："拉斐尔命令玛律坎托尼奥进行版画复制，巴伐利亚负责印刷，最后或是批发或是零售将复制品卖给任何想要的人。就这样，他们复制了许多作品，获得了丰厚的收益。"事实上，尽管瓦萨里的传记已经清楚地记载了这件事，但是拉斐尔在这件事上所起的作用还没有明确的定论（许多持反对意见的学者都曾发表过他们的疑虑）。然而，合理的猜想是，也许拉斐尔并没有直接推动这项利润丰厚的复制事业，对此也并没有十分支持，但至少默默许可他们的复制行为。很明显，这些复制品在拉斐尔在世时就已经成功并且大量贩卖了，这很难使人相信他会对此一无所知。事实上，莱蒙迪和其他艺术家的版画复制，在16世纪初成为版画艺术和意大利盛行的肖像描绘、构图手法的主要传播工具。正是因为这些大量印刷的复制品，一代又一代的艺术家和学者才能学习这些绘画元素，并与意大利文艺复兴时期的风格和内涵作比对。

最后，值得一提的是，通常这些版画大师并不僵硬地复制作品，而是加以变化来丰富和进一步阐释原作想要表达的思想。

在玛律坎托尼奥·莱蒙迪的画室内，莱蒙迪和阿戈斯蒂诺·韦内齐亚诺（Agostino Veneziano）、马可·德恩特（Marco Dente）及巴维耶拉（Baviera）几乎无止境地大量复制拉斐尔的作品，并根据光线阴暗程度的不同和表达作品意境的需求加以重新诠释。这些针对拉斐尔的画作进行大量且优良的复制行为，为16世纪上半叶的肖像画领域提供了丰富的研究素材。

死于纵欲过度吗？芙娜琳娜的魅力

瓦萨里认为，拉斐尔"喜欢流连花丛，殷勤地为女人们服务"（摘自16世纪瓦萨里的《艺苑名人传》，由古意大利语译成）。他的很多作品以女性肖像为题材，从《披纱女子像》中的维拉塔，到众所周知的《拉·芙娜琳娜》，历史学家们不遗余力地一遍又一遍地尝试解读拉斐尔与这些女性之间特别的情感关系。在这些女性中，拉斐尔与罗马面包师傅弗朗西斯科·卢蒂的女儿玛格丽特（人称"芙娜琳娜"）的关系最为人津津乐道。

还有比阿特丽斯·费拉勒斯和很多其他女人，事实上很难将她们在历史上真实的角色与19世纪盛行的"缪斯情人"的浪漫和神秘影响分开。

为了给拉斐尔传说般的神秘爱情韵事增加色彩，瓦萨里以十分确定的笔调向我们描绘了一些十分有意思的趣闻，展示了这位来自乌尔比诺的艺术家的特定生活习性。

其中，最著名的是奥古斯蒂诺·基吉的趣闻。为了使拉斐尔能早日为法尔内西纳别墅完成最后几幅壁画，奥古斯蒂诺·基吉不得不同意让拉斐尔的一位情人住到宫里，这位情人也许就是拉·芙娜琳娜。在宫殿的房间内，两个相爱的人可以平静地、无拘无束地朝夕相处。瓦萨里指出："因此，奥古斯蒂诺·基吉请他的画家朋友拉斐尔装饰宫殿的第一个凉廊时，他因为对一位情人的眷恋，没能十分专注于他的工作；奥古斯蒂诺因此对拉斐尔和自己的命运感到绝望，于是他将拉斐尔的情人接到宫里与拉斐尔在一起，让拉斐尔能专心完成工作。这样拉斐尔才顺利地完成了工作。"

由于拉斐尔的舅舅西蒙对他婚事的再三坚持，拉斐尔正式同意了与12岁的玛丽订婚，玛丽是主教伯纳德·达维兹的侄女，她仅活到18岁便早早离世而不能与拉斐尔结婚。订婚无疑是对于这个早夭女孩的恩典，她的死亡，同时也成全了拉斐尔，使他能毫无顾忌地继续他的风流韵事。

此外，瓦萨里为我们提出了一个关于这位来自乌尔比诺的画家是如何度过生命中最后几天的新解释。根据来自罗马的阿方索·埃斯特和保卢奇的判断，拉斐尔死于"持续急性的发热"，这种判断是很合理的。然而瓦萨里写道："他继续偷偷地、毫无节制地与他的情人私会；一次私会过后他回到家突然发起高烧，而他的医生误诊为正常。因此，拉斐尔承认他曾无节制地放纵自己。医生不太谨慎地在他身上抽了一些血，结果不仅没使他恢复精神，反而使他变得更加虚弱。"（由古意大利语译得）

过度精彩的爱情生活，让他纵欲过度导致极度虚弱和疲惫而亡，成为这个风流倜傥、流连于漂亮女子且殷勤地为她们服务的男人戏剧性的结局。

19世纪的重新发现
——拿撒勒画派与拉斐尔前派

拉斐尔在描绘手法、风格和构图上所得到的创新成果深深地影响了一代又一代的艺术家。他最重要的作品深受人们敬仰，几个世纪以来都被用来作为创作素材。早在16世纪初期，在意大利和其他欧洲国家，他的作品被誉为不容置疑的"最佳手法之作"。

值得注意的是，19世纪那场令人意想不到的美学复兴，在这一时期，这位来自乌尔比诺的艺术家的早期作品深受重视，被誉为理想完美的艺术典范。19世纪初期，在罗马聚集了一批画家，包括彼得·科尼利厄斯（Peter Cornelius）、弗朗茨·普弗尔（Franz Pforr）、菲利普·维特（Philipp Veit）和约瑟夫·冯·富里希（Joseph von Führich），他们在德国人弗里德里希·奥弗贝克的领导下，聚集在废弃的圣伊西多尔修道院里，希望重新体验15世纪意大利艺术所展现的纯粹宗教精神，他们以学习安杰利科、菲利普·利皮、卢卡·西尼奥雷利、佩鲁吉诺为重点，当然着重研究拉斐尔。他们旗帜鲜明地反对18世纪末期的新古典主义，他们有自己的艺术信念，坚信艺术应该尝试建立一个以新的团体生活为中心的新宗教道德观，恢复古代手工作坊的集体工作模式。

新古典主义中的拿撒勒画派因其对耶稣的虔诚和他们都留着同耶稣一样长长的金发而得名，他们作品的主题超脱于当时的时代，远离任

何世俗，普遍集中于圣经、圣徒传以及中世纪的人物及神话题材，与《圣经》等文学作品相互呼应，他们深深地影响了当时其他的美学理论，包括拉斐尔前派兄弟会，即使拿撒勒画派从来不承认对其产生过直接影响。拉斐尔前派兄弟会成立于1848年，由一些英国的作家和艺术家创建，成员包括威廉·霍尔曼·亨特、但丁·加布里埃尔·罗塞蒂，以及约翰·艾佛雷特·米莱。兄弟会倡导恢复15世纪直到拉斐尔初期的意大利艺术，着重强调"古典理想主义"的绘图和纯正的色彩。但是，与拿撒勒画派不同的是，拉斐尔前派更加自由地对意大利15世纪的绘画传统提出批判，一次又一次谨慎地执行有效率的考察，以激发新的表现手法上的灵感。

评论文选集

从来自乌尔比诺优秀的艺术家拉斐尔·桑西的身上可以清楚地看到上帝的恩泽，上帝是如此宽怀和仁慈，它把本应分别给予不同时期许多人的无限的优雅和才能都集中地放在一个人身上，更确切地说，是集中馈赠给一个人。上帝赋予他谦虚和善良的性格，使他具有优于常人的人文主义情怀和慈悲心，此外还特别恩赐给他俊朗的外表与和蔼可亲的气质，让他在任何事、任何人面前都显得彬彬有礼……在拉斐尔身上，明显流露出他高尚灵魂所具有的美德、优雅、才学、谦虚以及良好的教养。（由古意大利语译得）

乔尔乔·瓦萨里
《从契马布埃到我们的时代里最优秀的意大利建筑师、画家和雕塑家的传记》，1568年

我之前早就预知并且现在亲眼看到，拉斐尔完成了其他人梦寐以求的作品，如果你们不赞同《圣塞西莉亚》是他的作品的话，接下来我就不发表任何意见了。画中站在一起的五个圣徒形象，对于观画者是完全冷漠且毫不相关的，但他们竟以如此完美的形态呈现在画作中，令我们即使需要折损自己的性命也希望这幅杰作能够永存于世。

是的，我们对于这位人所皆知的画家态度，应是对他的欣赏，而不是一味盲目赞颂。除此之外，你们必须感念拉斐尔的先驱和导师们。

他们为拉斐尔奠定了坚实的基础，并且将互相学习竞争的经验累积成为一个知识的金字塔，终于，他吸收了前辈的精华，加上上天赋予他的才华，他才得以将最后一块石块安放在金字塔的顶端。无论是过去还是现在，没有任何人能够达到他的成就。

约翰·沃尔夫冈·冯·歌德
（Johann Wolfgang von Goethe）
《在意大利旅行》，1786年

他的尊严不需要普桑式夸张的戏剧表现，不需要像其他画家那样借助某种手法吹嘘自己的才华。拉斐尔的优雅不是如达·芬奇的脑膜的优雅，而是一种旁人绝无仅有的高雅风格，通过他谦逊的才华向世人展现一个能与上帝对话的尘世灵魂。他丰富的思想从不曾像威尼斯画家那样被轻易浪费。不论是他最简单的草稿，还是他的宏伟巨作，作品具有的生命力和韵律感向世人宣告了他的精神，使人感受到一种绝对的秩序和令人惊叹的和谐。他的画永远都不会让人觉得平庸；在他的画中也从来都不会出现那些被画家戏称为"范本"的形象，从来都不会出现那些只为填满画面而泛滥的复制与抄袭。他从不担心如何完成画作，从不使用微小的细节让画作看起来丰富，因不遗余力地利用细节填充画面的人，往往缺乏整体的构图能力和表现能力。

拉斐尔只希望在他的画中没有多余而不协调

的地方，他不想画一些平庸而容易被人抄袭，并且能轻易复制在别处的图案。

欧仁·德拉克洛瓦（Eugène Delacroix）
《巴黎歌剧团》，1830年

拉斐尔描绘的圣母的脸型、脸颊、眼睛、鼻子和嘴巴，创造了一个喜悦的、虔诚的、略带忧郁、充满了母爱的形象，十分符合"神"的形象。可以肯定地说，每个女人都有这种母亲形象，但不是任何母亲形象的面相都能充分表达一个如此有深度的灵魂。

乔治·威廉·弗里德里希·黑格尔
（Georg Wilhelm Friedrich Hegel）
《艺术与艺术的终结》，1879年

在拉斐尔理想主义风格的作品中，我们能强烈地感受到他独特的个性；他捕捉现实，真实地展现大自然，这些与理想主义风格是如此契合。正因如此，拉斐尔一直从未被超越，在所有理想主义画家中他永远是最鲜活的……因此，我们应对那些因为缺乏经验和知识的画家作出拙劣仿古的或是矫情的现代再制品而认为拉斐尔了无新意的人提出抗议。

相反，他是文艺复兴时期优秀并独具特色的画家，他绝对是自己命运的主宰者。

罗伯特·维斯彻（Robert Visscher）
《艺术史的研究》，1886年

拉斐尔通过反复思索，吸收了他所学到的知识，最终成为一位真正的艺术家。他致力于创造和描绘各种形象，直到今天……对于大多数受过教育的人而言，这些形象是他们的最高精神典范。"美得就像拉斐尔的圣母一样"，对具有艺术品位的欧洲人来说，这仍然是对女性美的最高赞誉。

实际上，到哪里还能找到一位比《公爵的圣母像》中的圣母更为纯洁、更为优雅的人呢，到哪里还能找到一位比《西斯廷圣母》中的圣母更美的人呢？年轻时我们读荷马、维吉尔、奥维德的诗，诗中那些我们曾一知半解的幻想和场景不就在壁画《帕耳那索斯山》中被放大呈现在眼前吗？欣赏过《圣礼的辩论》和《雅典学院》的人们中，有谁没想象过在最庄严的场合下进行知识辩论呢？你们难道就从来没有爱上过伽拉忒亚吗？你们不觉得经拉斐尔一番描绘后，被人鱼和海神簇拥的她显得比以前更具活力、更加快乐、更加朝气蓬勃了吗？

在形象艺术中，古老神话传说中的人物本身并不具备经过拉斐尔修饰之后的完整和令人振奋的人格。他描绘的经典人物形象，如同我们梦中想象的那样，只要古希腊和古罗马的世界继续存在，我希望它不仅仅作为一种文化继续存在，而是作为一种启迪和一个愿望继续存在；只要我们还虔诚地阅读希腊文和拉丁文作品，我们眼前就会自然而然地浮现拉斐尔画中描绘的或是他创造的那些形象，我们就会看到一个拉斐尔曾看到过的世界，那里，晨曦中的鸟儿永远不会停止歌唱。

伯纳德·贝伦森（Bernard Berenson）
《文艺复兴时期的意大利画家》，1897年

让我们来看看拉斐尔晚期的作品和与其他合作者一起完成的作品……作品以最直接的方式将感情完全表达出来，画面如此自然，无拘无束，向人们展示了一个平静安详的世界。他以最简单最自然的表达方式，即能立刻使构图达到协调一致，他的作品是史无前例的，是一个天才般的灵魂的杰作。这个由拉斐尔重现的宁静并且早已被预言的世界，闪耀着他神圣顿悟的灵感。这种神圣的顿悟是文化本

身追求的目标，现在借由拉斐尔终于实现了，经过漫长的时间与空间的旅程，拉斐尔终于通过永恒的画作将它展现出来了。

拉斐尔具有的文化是一种自信与自主的文化，它曾排除了其他文化的纷扰，不被其左右，自发地实现自己的目标，坚信自己是真实存在的，力求用简单的方式一次又一次超越各种困难接近自然。拉斐尔凭借他深厚的传统绘画基础和民间艺术的孕育，在创作时能马上将他这种文化表达出来。他的作品是如此栩栩如生。他理性的头脑能将心中所想的完全毫无偏差地表达出来。

朱利亚诺·布里甘蒂（Giuliano Briganti）
《矫饰主义和朝圣者蒂巴利》，1945年

拉斐尔真正做到了让时间停止，甚至让时间提前，将它超越。或者更确切地说，直接将时间忽视，这便是他创造的奇迹。他超越时间与我们同在，像一面镜子，或一张X光片一样，清楚地揭示人类灵魂的深处，揭示我们内心的不安，这种惶恐与焦虑在今天已达到饱和的地步，人们是那么悲伤和无助。

不论在拉斐尔的肖像画中，还是大型的多人物的群像画中，他都以十分写实的手法，揭露了人类的"不足"，而这些"不足"，在人类理想主义绘画中，似乎已经被超越了。这就是他，他代表了文艺复兴的美学理想（拉斐尔曾经写道："画家的义务不在于描绘自然实际的样子，而在于展现一个自然'应该'的样子。"），直到今天他仍然向我们传达他的思想，这是十分难得的。

米歇尔·普里斯科（Michele Prisco）
《拉斐尔作品全集》，1966年

在康德看来，艺术之林中，绘画是不可缺少的，同时，绘画中的颜色是组成画作的一部分，尽管颜色十分吸引人，但不是最重要的。提香的画过度重视色彩运用，拉斐尔的画正符合康德的理论。

康德曾指出："大自然的美丽蕴含在事物的形态中，而有形的形态是有限的，极致的美蕴含于无形的事物中。但如果无形的事物是无限的，这种无限则是通过整体表现出来的。"因此，拉斐尔的艺术是如同大自然一样完整的艺术，米开朗琪罗的艺术是一种超越大自然的艺术。

康德在文中并没有直接点出"拉斐尔"和"米开朗琪罗"，但康德说过："自然如艺术一样是美丽的；而艺术如果不反映自然，那么就不是美好的艺术。"康德运用哲学术语，在无意间重复了"艺术"，并给予拉斐尔评价："自然之美蕴含于各种事物的美，而艺术之美在于传达这些美好的事物，正因如此，通过艺术传达的美，在本质上就已经超越了事物本身所具有的美。"对于康德来说，当美、自然、艺术借由外在形式具体展现，我们可以评判那些外在的形式，但是当它们（指的是美、自然或艺术）是由一些基本原则衍生而来时，而没有用外在形式展现，我们就不能妄加评判了。因为康德认为："没有一门关于美的科学，有的仅仅是一些对美的评论。"我们不能评论那些本身就不能被评价的事物，实际上，评论是属于一种广泛的自由，如果我们评论本身不能被评价的事物，就成了一种逼迫或强加。拉斐尔创作的艺术作品，就是一个争议的对象，也是被批判的物件；因此他的艺术不仅为人类行为规则的形成做出了重大贡献，更为人类自由意识的形成奠定了重要基础。

朱利奥·卡罗·阿尔甘（Giulio Carlo Argan）
《从布鲁内莱斯基到勃鲁盖尔的文艺复兴》，1983年

拉斐尔描绘的圣母，每一个都是经过他深思熟虑的，使我们不自觉地去认为，经过拉斐尔的创造，她们就该是如此神圣，她们能够如此深深地触动人们的心智，以至于不能分辨出她们的不同。

借鉴不同的玛丽亚形象，不是拉斐尔创作圣母的方式。只要艺术家拉斐尔一坐在画板前，圣母的形象就会立刻在脑海里浮现，这样大约半小时，至少四个不同的圣母形象的基本线条就被迅速勾勒出来了。

如果我们观察一份达·芬奇绘制的圣母圣子的草图，可以看出达·芬奇依据不同的绘画目的，在草图上曾尝试做了一系列圣母形象备用，从中选择出最合适的。面对拉斐尔类似的设计，我们也许不会看到这些备用的圣母形象。他的草图即使不是来自现实，也是来自惊人鲜活的记忆画面，这些形形色色的富于变化的草图来自他对现实生活的准确观察。

约翰·颇佩－轩尼诗（John Pope-Hennessy）
《拉斐尔》，1983年

凉廊装饰完毕立刻就赢得了人们的一致赞扬，并被认为是西方古典文化的结晶……拉斐尔独具匠心的设计使这条长长的、直通教皇宫殿的长廊立刻俨然成为"古老"风格的装饰典范，蕴含了卡斯蒂廖内对艺术的独到见解。正如歌德所说，拉斐尔总是能够实现别人梦想完成的作品，梵蒂冈的凉廊正是一个绝好的例子，它完全符合文艺复兴时期人们对它的期望与想象。

拉斐尔总结前人考古等各方面的经验，并从古罗马废墟的研究中获益良多，终于他创造的新装饰手法在各个方面都完美地诠释了文艺复兴时期的风格。凉廊上奇形怪状的装饰图案使人感到一种欢乐的氛围，它描绘了一系列神话传说中最常见和最富有特点的事物——狮身人面兽、美人鱼、仙女、农牧神、人马、小天使……这些事物无疑都是人类文明的产物，它们并不显得教条刻板，它们的形态并没有被某位人文主义者刻板地固定下来存入图书馆的档案中，而是富于变化、真实地呈现在世人面前。在这些设计背后，我们看到了拉斐尔深厚内敛的文化修养。在设计中还添加了自然元素，所有奇形怪状的图案以大量各式各样的花草植物图案为背景，这些植物图案呈现出一种非凡的爱和丰富的想象力。在凉廊的装饰图案上，除了各种植物图案之外，还有大量令人十分好奇的小动物。

就这样，毫无眷恋地带着胜利的喜悦，古代文化复兴了，文艺复兴的旧梦实现了，就这样简简单单地、富有象征意义地结束了教皇利奥十世治下和平的特权时代。

尼科莱·达克思（Nicole Dacos）
《拉斐尔的凉廊——大师和与古迹对话的画室》，1986年

除了为《圣礼的辩论》打下了坚实基础的皮科洛米尼图书馆的壁画和佩鲁贾的圣塞维罗壁画以外，拉斐尔从来没有装饰过任何大型宫殿。然而在这方面他得到令人难以置信的成功。他具有丰富的构图创意，能为宫殿的每个房间提出各种不同的装饰方案，他擅长绘图，并赋予这些充满寓意的图像以生命。他甚至能表现极其复杂和渊博的哲学和神学概念，即使是这些沉重复杂的主题，他的作品仍然保持富丽堂皇的、优雅的、富有诗意的风格，用色也是极佳的。这样，我们便能很清楚地了解，为何与他同时代的人会像拜读历史经典那样"读"他的画作，为何这些画作会成为一代又一代艺术家的典范。

西尔维·贝甘（Sylvie Béguin）
《拉斐尔作品的完整目录》，2002年

作品收藏

意大利

贝加莫
卡拉拉学院
《圣塞巴斯汀像》 约1502年

博洛尼亚
博洛尼亚国家艺术画廊
《圣塞西莉亚》 1514年

布雷西亚
托西欧·马丁南戈美术馆
托伦蒂诺的圣尼古拉斯教堂的祭坛画：
《天使》 1500年—1501年

卡斯泰洛城
卡斯泰洛城市立美术馆
《圣三一旌旗》 约1500年

佛罗伦萨
乌菲齐美术馆
《自画像》 约1509年
《嬉戏金翅雀的圣母子图》 约1506年
《持苹果的青年男子》 1504年
《教皇利奥十世和二位主教》 1518年
《圣乔万尼》 1516年—1517年
帕拉蒂纳美术馆
《华盖下的圣母》 1508年
《主教贝尔南德肖像》
1516年—1517年
《披纱女子像》 约1515年
《公爵的圣母像》 约1506年
《圣家族》 1511年
《椅上圣母子》 1513年
《阿涅罗·托尼像》 1505年
《玛德莱娜·诗特洛绮像》 1505年
《托马斯·因吉拉米的肖像画》
1511年—1512年
《女子像》（《有身孕的女子》） 1507年
《以西结书的愿景》 约1518年

米兰
布雷拉画廊
《圣女的婚礼》 1504年

那不勒斯
卡波迪蒙特国家博物馆
《圣母神圣的爱》 1516年
圣尼古拉斯·托伦蒂诺教堂的祭坛画：
《永恒》 1500年—1501年
圣尼古拉斯·托伦蒂诺教堂的祭坛画：
《贞洁圣母》 1500年—1501年

佩鲁贾
圣塞维罗教堂
《神圣的三位一体》 约1505年—1507年

罗马
圣奥古斯丁教堂
《以赛亚书》 1513年

圣母人民教堂
基吉礼拜堂的马赛克
1513年—1516年

圣玛利亚和平教堂
《女巫和天使》 1511年

鲍格才美术馆
《抱独角兽的贵妇》 1506年
《耶稣被解下十字架》 1507年

多利亚·潘皮利画廊
《安德烈·纳瓦格罗与阿格斯蒂诺·贝扎诺的肖像》 1516年

巴贝里尼宫古代艺术国家美术馆
《拉·芙娜琳娜》 约1520年

法尔内西纳别墅
《丘比特和普赛克的故事》
约1517年—1519年
《伽拉忒亚的凯旋》 1512年

乌尔比诺
马尔凯国家美术馆
《女子肖像》 1507年—1508年

奥地利

维也纳
艺术史博物馆
《草地上的圣母》 1506年

巴西

圣保罗
艺术博物馆
《基督复活》 1501年—1502年

梵蒂冈

梵蒂冈博物馆
奥狄家族祭坛三幅连续的祭坛画：
《天使报喜》 1503年
《三博士来朝》 1503年
《圣母于耶路撒冷神殿中奉献耶稣》
1503年
《赫利奥多罗被逐出神殿》 1511年—
1512年
《圣礼的辩论》 1509年
《帕耳那索斯山》 1510年—1511年
《博尔戈火灾》 1514年
《阿提拉会议和伟大的列昂》 1513年
《基督变容》 1516年—1520年
《释放圣彼得》 1512年—1513年
梵蒂冈凉廊 约1516年—1519年
枢机主教比别纳凉廊 1516年
《福利尼奥的圣母》 1512年
《博尔塞纳弥撒的神迹》 1512年
《雅典学院》 1510年
枢机主教比别纳的壁炉 1516年
《美德》 1511年
赫利奥多罗厅壁画 约1514年
署名厅壁画 1509年—1511年

法国

尚蒂伊

孔代博物馆

《圣母与圣子》（《奥尔良圣母》）
1506年—1507年

《神圣家族》（《洛雷托圣母》）
1511年—1512年

《美惠三女神》 1504年

巴黎

卢浮宫

《与朋友的自画像》
约1519年—1520年

《乔瓦娜·达拉葛纳》 1518年

《草地上的圣母》 1507年—1508年

《圣母子与圣约翰》（《圣母皇冠》）
约1511年

圣尼古拉斯·托伦蒂诺祭坛画：

《天使》 1500年—1501年

《绅士画像》 1514年—1515年

《弗朗索瓦一世的圣家族》
1517年—1518年

《圣乔治大战恶龙》 1505年

《圣米歇尔征服撒旦》 1518年

《圣米歇尔大战恶龙》 1504年

德国

柏林

油画馆

《圣母子与圣杰罗姆和圣弗朗西斯》 约
1502年

《圣母子与圣约翰》（《迪奥塔莱维圣
母》） 1502年—1503年

《圣母子》（《梭利圣母》） 约1502年

《圣母子》 1505年

德皇弗里德里希博物馆

《圣母子》（《科隆纳圣母》） 约1508年

德累斯顿

历代大师画廊

《西斯廷圣母》 1512年—1513年

慕尼黑

老绘画陈列馆

《圣母子》（《天彼家的圣母》） 1508年

《圣母子与约翰》（《帐中圣母》） 1513年

《卡尼贾尼的圣家庭》 1507年—1508年

英国

伦敦

伦敦国家美术馆

《基督受难》 1503年—1504年

《圣母子和圣约翰》（《阿尔多布兰迪
尼圣母》） 1511年

《康乃馨圣母》 1507年—1508年

《塔边圣母》（《麦金托什圣母》） 1509年

《安西代伊祭坛画》 1505年

《教皇尤利乌斯二世》
1511年—1512年

《亚历山大的圣凯瑟琳》 1507年

《骑士之梦》 1504年

维多利亚与阿尔伯特博物馆

西斯廷教堂挂毯 1514年—1515年

俄罗斯

圣彼得堡

冬宫博物馆

《持书的圣母》（《康那约斯圣母》） 1504年

《圣家庭与净须的圣约瑟》 约1506年

西班牙

马德里

普拉多博物馆

《圣母子、圣约瑟、圣约翰》
1518年—1520年

《圣母玛利亚》 1512年

《枢机主教像》 1510年

《圣家族与羔羊》 1507年

《玫瑰圣母族》 1520年

《橡树下的圣家族》 约1518年

《基督在西西里背负十字架》
1515年—1516年

《探访》 约1516年

匈牙利

布达佩斯

美术博物馆

《圣母子和圣约翰》（《埃斯特黑齐圣母
像》） 1508年

美国

纽约

大都会艺术博物馆

《科隆纳祭坛画》 1503年—1505年

帕萨迪纳

诺顿赛门艺术博物馆

《圣母子》 1502年—1503年

华盛顿

华盛顿国家美术馆

《圣母子》（《大考佩尔圣母》） 1508年

《阿尔巴圣母》 1511年

《小考佩尔圣母》 约1505年

《宾铎·阿尔托韦蒂肖像》
1514年—1515年

《圣乔治大战恶龙》 1506年

历史年表

本年表概括地记述了艺术家一生中所经历的主要事件，并同步列出那个年代发生的最重大的历史事件。

1483年

拉斐尔于3月28日出生在乌尔比诺，父亲为乔凡尼·桑西，母亲为玛吉娅·巴蒂斯塔·恰拉。波提切利开始画《维纳斯的诞生》。达·芬奇被委托创作《岩间圣母》。

1491年

拉斐尔的母亲去世。根据瓦萨里的记录，他开始加入佩鲁吉诺的工作室。

1492年

"奢华者洛伦佐"死在佛罗伦萨。克里斯托弗·哥伦布发现美洲大陆。

1494年

美第奇家族被驱逐出佛罗伦萨，共和国建立。拉斐尔的父亲去世，拉斐尔继承父亲的画坊。

1500年

法国国王路易十二征服米兰大公国。斯福尔扎家族被驱逐出米兰，达·芬奇回到佛罗伦萨。12月10日，拉斐尔与伊凡吉利斯·塔·皮亚恩·迪·梅莱托为圣尼古拉斯的托伦蒂诺教堂创作祭坛画。

1503年

朱利亚诺·德拉·罗韦雷登上教皇宝座，为教皇尤利乌斯二世。拉斐尔与蒙杜杰修道院院长签署第一份合约，创作《圣母加冕》，但后来没有动笔，最后由博尔特·乔万尼完成。列昂纳多·达·芬奇开始绘制《安吉亚里战役》。

1504年

拉斐尔在《圣女的婚礼》中的小神庙上标上日期"MDIII"（1503年）。乌尔比诺公爵的女儿乔凡娜·德拉·罗韦雷给佛罗伦萨市政厅长官索德里尼写推荐信，"乌尔比诺画家"拉斐尔移居佛罗伦萨。布拉曼特开始装饰梵蒂冈美景宫。米开朗琪罗完成《大卫》，9月8日第一次在佛罗伦萨的领主广场展示《大卫》。

1508年

4月，拉斐尔寄信给舅舅希莫尼·吉亚拉，感叹乌尔比诺公爵的死亡。此外，拉斐尔搁下尚未完成的《华盖下的圣母》离开佛罗伦萨，迁至尤利乌斯二世统治下的罗马。米开朗琪罗开始在西斯廷教堂的天花板上创作壁画。教皇尤利乌斯二世以及马克西米利安一世、费迪南多天主教和路易十二加入康布雷联盟攻打威尼斯。

1509年

10月4日，教皇尤利乌斯二世任命他为"scriptor brevium apostolicorum"（为教皇授予拥有深厚的人文知识的人的荣誉头衔）。佩鲁兹为奥古斯蒂诺·基吉开始装饰法尔内西纳别墅。

1510年

玛律坎托尼奥·莱蒙迪为拉斐尔的《帝多内之死》印制了复制品，此画原版已遗失。

根据瓦萨里的记载，拉斐尔被指派裁判一场以青铜雕像"拉奥孔"为主题的雕塑家的竞赛。波提切利去世。马丁·路德定居罗马。

1511年

拉斐尔在署名厅的壁画《帕耳那索斯山》和《美德》的创作接近尾声。来自皮翁博的塞巴斯蒂亚诺被指派为法尔内西纳别墅创作壁画。

1512年

拉斐尔创作《博尔塞纳弥撒的神迹》的同时，伊莎贝拉·埃斯特写信给介绍人，要求拉斐尔为费德里科·冈萨加作肖像画。神圣联盟将法国人赶出意大利，斯福尔扎家族重掌米兰，美第奇家族重掌佛罗伦萨。

1513年

尤利乌斯二世于2月20日至21日去世，乔凡尼·美第奇成为利奥十世。拉斐尔于11月与布拉曼特一起修建圣彼得大教堂。

1514年

3月11日布拉曼特过世。4月1日，拉斐尔取代布拉曼特成为圣彼得大教堂的建筑总监；8月1日收到赫利奥多罗厅壁画的酬劳，成为圣彼得大教堂的工程师，年薪300块金币。利奥十世宣布凡是资助建设圣彼得大教堂的人，教皇将洗清他所有的罪孽，并且按照米开朗琪罗的设计，在天使城堡修建教皇礼拜堂。安德烈·德尔·萨尔托为佛罗伦萨的圣农齐亚塔修道院创作《圣母的诞生》。

1515年

6月，拉斐尔将西斯廷教堂的挂毯送去比利时的佛兰德斯编制；8月27日，被利奥十世任命为古代遗迹发掘的监督官；11月8日，在罗马的博尔戈购买房子，赠予杜勒一幅画，画中有博尔戈火警室壁画《奥斯蒂亚斯之战》中的两个人物形象。

1516年

一封于11月22日写给米开朗琪罗的信中，列昂纳多·塞里奥谈到拉斐尔创作了一个小天使大理石雕，现已遗失。奥地利的查理继承去世的西班牙天主教国王费迪南多的财产，获得卡斯蒂利亚和阿拉贡的领土和一些别的的土地——那不勒斯、西西里岛和撒丁岛。

1517年

拉斐尔被阿方索·埃斯特委托创作《酒神的胜利》，但最终未能完成。10月7日买下由布拉曼特建成的，位于罗马的亚历山大宫。列昂纳多·达·芬奇离开意大利，来到弗朗索瓦一世统治下的阿姆博斯，直到过世。马丁·路德将《九十五条论纲》贴在威登堡大教堂的大门上。

1518年

拉斐尔开始在康斯坦丁厅为弗朗西斯科创作《圣米歇尔征服撒旦》和《神圣家庭》《教皇利奥十世和二位主教》，被送到佛罗伦萨。提香在威尼斯完成《圣母升天》，在佛罗伦萨的罗塞费奥伦提诺教堂创作《圣母圣子和圣人》，现存于乌菲齐美术馆。

1519年

很有可能就是在这个时期，拉斐尔寄给利奥十世一封关于罗马文物保护的信。哈布斯堡王朝的查理在奥地利的马克西米利安过世后成为皇帝，称查理五世。利奥十世委托米开朗琪罗装饰位于佛罗伦萨圣洛伦索的新圣器收藏室。达·芬奇在昂布瓦兹过世。

1520年

拉斐尔突感疾病，于4月6日（星期五）过世，享年仅37岁。利奥十世驱逐路德出教会。蓬托尔莫在佛罗伦萨的坡桥卡伊阿诺美第奇别墅与凡尔多莫、波莫娜一起创作壁画。拉斐尔的学生在康斯坦丁室继续他的工作。

参考书目

P. De Vecchi, *Lo Sposalizio della Vergine di Raffaello Sanzio*, Milano 1996

G. Reale, *Raffaello. La "Disputa"*, Milano 1998

K. Oberhuber, Raffaello l'opera pittorica, Milano 1999

K. Oberhuber, A. Gnann (a cura di), *Roma e lo stile classico di Raffaello 1515-1527*, catalogo della mostra, Mantova, Milano 1999

S. Buck, P. Hohenstatt, *Raffaello:1483-1520*, Colonia 2000

P. Nitti, M. Restellini, C. Strinati (a cura di), *Raffaello. Grazia e bellezza*, catalogo della mostra, Parigi-Ginevra, Milano 2001

S. Béguin, C. Garofano, *Raffaello. Catalogo completo dei dipinti*, Santarcangelo di Romagna 2002

L. Mochi Onori (a cura di), *Raffaello. "La Fornarina"*, catalogo della mostra, Roma, Milano 2002

R. Varoli-Piazza (a cura di), *Raffaello: Loggia di Amore e Psiche alla Farnesina*, Siena 2002

M. Prisco, N. Baldini, *Raffaello*, Milano 2003

P. De Vecchi, Raffaello: la *"Trasfigurazione"*, Milano 2003

H. Chapman, T. Henry, C. Plazzotta (a cura di), *Raffaello: da Urbino a Roma*, catalogo della mostra, Londra, 2004

V. Farinella, *Raffaello*, Milano 2004

P. Dal Poggetto (a cura di), *I Della Rovere: Piero della Francesca, Raffaello, Tiziano*, catalogo della mostra, Senigallia-Urbino-Pesaro-Urbania, Milano 2004

G. Reale, *La Scuola di Atene di Raffaello: una interpretazione storico-ermeneutica*, Milano 2005

M. Girardi, *Raffaello*, Milano 2005

A. Coliva (a cura di), *Raffaello da Firenze a Roma*, catalogo della mostra, Roma, Milano 2006

A. Forcellino, *Raffaello: una vita felice*, Roma-Bari 2006

C. Pedretti, *Raphael*, Firenze 2006

图片授权

Akg-images, Berlino.
Archivio Mondadori Electa, Milano
 su concessione del Ministero
 dei Beni e le Attività Culturali/ Sergio
 Anelli, Milano.

Foto Musei Vaticani, Roma.
Kunsthistorisches Museum, Vienna.
Lessing / Agenzia Contrasto, Milano.
Museo dell'Ermitage, San Pietroburgo.
National Gallery, London.

National Gallery of Art, Washington.
© Scala Group, Firenze.
Antonio Quattrone, Firenze.
The Bridgeman Art Library, London .
The Art Archive, London.

图书在版编目（ＣＩＰ）数据

拉斐尔 : 秩序之美 / (意) 保罗·弗兰杰斯著 ; 王静, 皋芸菲译 . -- 北京 : 北京时代华文书局 , 2024.7

ISBN 978-7-5699-4544-7

Ⅰ . ①拉… Ⅱ . ①保… ②王… ③皋… Ⅲ . ①拉斐尔 (Raphael, Sant 1483-1520) —绘画评论 Ⅳ . ① J205.546

中国版本图书馆 CIP 数据核字（2022）第 026705 号

北京市版权局著作权合同登记号 图字 : 01-2021-5923 号

LAFEIER: ZHIXU ZHI MEI

出 版 人 : 陈　涛
项目统筹 : 王　灏
责任编辑 : 李　兵
执行编辑 : 王　灏
封面设计 : 程　慧 杨颜冰
内文版式 : 赵芝英
责任印制 : 刘　银

出版发行 : 北京时代华文书局 http://www.bjsdsj.com.cn
　　　　　北京市东城区安定门外大街 138 号皇城国际大厦 A 座 8 层
　　　　　邮编 : 100011　电话 : 010-64263661　64261528
印　　刷 : 北京盛通印刷股份有限公司
开　　本 : 710 mm×1000 mm　1/16　　成品尺寸 : 170 mm×230 mm
印　　张 : 10　　　　　　　　　　　字　　数 : 154 千字
版　　次 : 2024 年 7 月第 1 版　　　印　　次 : 2024 年 7 月第 1 次印刷
定　　价 : 78.00 元